文／圖
莊仲平

提琴工作室裡
的樂章 ／全新增修三版

Story From
Violin Studio

c.p.Juang
2003.9.19

05 **自序**

07 **神祕的小提琴**

08 一支神祕的小提琴

15 提琴與宿命

19 藝術家的堅持

24 一支紅色古琴的真偽

32 中國的古董小提琴

37 古琴的價值

40 我與小提琴

46 我與大提琴

49 低音提琴

55 提琴演奏課

61 提琴的陷阱

66 提琴的藝術性

72 夢幻音樂女友

79　提琴工作室裡的春天

80　未來的老製琴師

83　提琴工作室裡的春天

88　製琴祕笈像魔戒

93　提琴油漆的祕密

97　提琴工作室殺人事件

101　提琴工作室鹹豬手事件

106　一個提琴師傅的回憶

110　古琴的修理

113　變調的大提琴

118　提琴補習事件

123　琴弓的藝術

124　琴弓製作課

131　老製弓師的精神

136　弓頭雕製的藝術

140 琴弓尾庫的製作

146 琴弓工廠的高階師傅

150 琴弓客戶

155 製弓城鎮渭塘

161 製琴城鎮之旅

162 克雷蒙納之旅

168 布雷西亞之旅

173 米騰瓦之旅

179 密爾古之旅

186 福森之旅

191 提琴之鄉泰興

196 製琴大師畢索洛蒂

200 製琴大師莫納西

自序

　　提琴這個浪漫的題材，充滿著神祕性與藝術氣息，自古未有樂器如提琴一般，具有如此豐富的文化內涵，宜於散文與小說的創作。

　　人們鑽研琴藝、尋覓收藏名琴、探討製琴的祕密，曲折動人的過程交織成一首首優美的提琴樂章。提琴周圍的人，如製琴師、修琴師、演奏家及琴商，他們的故事不曾間斷，精采的情節，絕對引人入勝。

　　對一個製琴師來說，製琴是「禪」的精神，而非工匠的生產活動，它能夠沈澱心靈，追求性靈與自然間的互動感應。琴弓製造雖是一種工藝，但製弓師用心血來造琴弓，就猶如從事一種藝術工作，也算是個藝術家。若以這樣的精神工作，製琴製弓不只是藝術，而是超越了工作、責任，超越了藝術的範疇，已屬於宗教般的虔誠與信念了。

　　提琴正如其他的生命體，擁有生命的活力，也有宿命般的悲歡離合。提琴的美學，除了優雅美妙的造型，也包括許多的交易陷阱、不為人知的製琴祕笈與隱匿許久的殺人事件。

　　我除了拉琴、製琴、製弓、也寫琴書，長期置身提琴藝術的情事之中，曾撰寫了功能性的《提琴的祕密》、《琴弓的藝術》及著重歷史考據的《提琴之愛》等書。花費那樣長的時間喜愛探究一種樂器，最後發現只有文藝能夠闡述提琴的本質，因此繼續寫作《提琴工作室裡的樂章》一書。此創作乃散文式小說，或小說式散文，文學的特質本來就是虛實交錯，亦假似真，如有雷同，純屬巧合。

　　在此感謝鄭亞拿老師在音樂與文學上的指導，及高談出版社之編輯與出版。

莊仲平

1

神祕的小提琴

♫ 一支神祕的小提琴

　　為了探訪偉大的小提琴家塔替尼的遺跡，我來到義大利古城帕都瓦。

　　我在帕都瓦的大街小巷，悠閒地彳亍而行，只見兩旁都是五百年以上的老屋，整個建築、街道、城市，皆維持數百年不變的羅馬式風格，建築風格遠在巴洛克、文藝復興或歌德式之前，石雕因歲月而風化，石牆也因年代而腐蝕，壁畫也因時光荏苒而剝落。城裡有座聖安東尼大教堂，這是間雄偉壯觀的教

堂，拜占庭風格的建築，有童話般的穹頂，如夢幻似尖塔。若非街上人來人往，我以為這是座夢幻的虛擬城市。

　　白天觀光客來來往往，欣賞古蹟，益發思古之幽情。但入夜以後，街屋內漆黑一片，房屋門戶緊閉，人影逐一消失，就像鬼城一般，原來這些房子無人居住，只有一樓在白天時充當店面，傍晚打烊後，老闆與店員都回家休息，因此人去樓空，街道杳無人跡，連一盞燈火也沒有。

　　在這些店面之中，陳設最為古舊的，是一家古董店，主要是賣古董家具。深邃的房內，從外面看不到盡頭，堆滿了古舊桌椅櫥櫃，幾盞日光燈的光線都被吸納，陰暗得看不清東西。而外頭櫥窗上擺了六支小提琴，雖然琴身與油漆顯現污黑破舊，但卻讓我目光一亮，我隔著玻璃窗探視，決定進門看個仔細，我一支支地拿起來端詳，可惜都有些瑕疵，都是要命的面板裂縫。

　　個子稍矮又有點禿頭的老闆，外型像電影裡典型的義大利老人，看我對提琴有興趣，便示意我：

　　「店後面還有其它琴，剛進貨的，裝在琴盒裡還來不及擺上櫥窗。」

　　在店後桌上，首先就是一支有獅子頭的小提琴，這讓我大為驚喜，自從幾年前與一支女神頭的小提琴失之交臂後，曾惋惜甚久。可惜這支獅子頭的小提琴面板有明顯裂痕，而獅子頭也刻得相當粗糙，用來收藏或實用都不適合。

　　老闆接著又打開一個琴盒，裡面還有一支琴，這支琴倒完整無瑕，面板木料相當不錯，木紋間距適當均勻，現代已難挑到如此上好的木料，面漆有點磨損，背板是單板的楓木，花紋細緻也是上等木料。我最欣賞的是它的油漆，像油脂般地光滑溫潤，這是古義大利琴才有的油漆質感。現在很多提琴的油漆不是亮到顯得粗俗，不然就是太薄呈現無精打采的乾燥感。

　　我撥一下琴弦，四弦發出準確的和弦，音質聽來也和諧。這應該是近日才調過音，琴弦上還沾著松香，面板也有一些新掉落的松香粉，好像昨天才剛拉過，所以這是一支可拉的實用琴。由邊緣的磨損狀況看來，它是經常在演奏使用的。

　　我把提琴抬到頭頂高度，把音孔湊著燈光，我的視線從音孔穿進音箱內部，想看看標籤，可是在貼標籤的位置卻是空白的，我無從得知這支琴的作者與年代。

　　由於價錢不貴，我的提琴工作室正缺乏古琴收藏，可充實我工作室的內涵，於是我決定買下它，親自攜回臺灣。

　　我把琴帶回到旅館，迫不及待想拉奏看看，我拉了一段音階練習，發現每個停頓，每個起始音，都很靈敏，每個和音都是完美的，圓熟的音色在琴箱裡迴旋，宛如淙淙溪流在山坳裡打轉，靈敏地飄散到空中，那繁複的和弦可以一再地重疊堆砌，顯現這支琴有寬廣的音域、豐富的層次與無窮的表情。

　　我試了最低音到最高音的每一個音，用全弓、半弓與跳弓試奏，以慢弓及快弓分別演奏，又試揉弦顫音與滑音。我驚喜地感覺，這是一支好琴，這琴弦彷彿是我的心弦，可以隨心所欲地表達，雖說「世上沒有完美的琴」，但這支琴難得高低音都能輕易發揮。

　　我持續拉奏了一陣子，不知道時間過了多久，最後終於停頓下來，這時我想到再加以仔細地檢查，發現擦琴布已極為污黑，松香塊只剩下像指甲大小，在臺灣沒人把擦琴布與松香塊用到這種程度；更令人驚奇的，是琴盒的背帶竟曾斷裂而自行縫補，琴盒的邊緣也因磨損而產生簡略的縫線，琴盒充滿了異味，是一種汗味、酒精與起士相混的臭味。

　　由這支琴的跡象看來，我猜想這支琴的主人是一位街頭藝人，他應該相當的窮困，所以擦琴布與松香塊使用到現在都沒換新過，提琴經年累月地背著，所以背帶都斷掉，多日未洗澡以致把汗臭都沾上琴盒。更前所未見的是，琴橋是以木片自己雕刻，琴橋是便宜之物，竟也捨不得買，而要自己辛苦地刻製，可見得琴主人生活的困境。擁有這種本事的，大概就只有吉普賽人了，所以這支琴的原主人應該是個貧窮的吉普賽街頭藝人。

　　可是他為何要賣掉這支琴呢？賣掉琴後，他的生活不就更無以為繼了嗎？我坐在旅館房間裡的椅子上，注視著琴，思索著。

　　我想，他可能生病了，為治病而賣琴，至於未來，只有以乞討度日，反正本來就是一貧如洗，在街頭拉琴賣藝也無法翻身。

　　我又猜測，他也許因年老而無力拉琴，遂殺雞取卵，把琴賣掉，以換得一筆小錢，這筆錢足以讓他飽餐一頓，喝幾瓶酒，正像小說中那位賣火柴的小女孩，為了取暖，燒掉手上最後的火柴。

　　無論如何，這支琴過去的命運是貧窮、淒涼又流浪的。

　　至於原主人是如何擁有這支琴的呢？一個貧窮的流浪者怎會有那麼好的小提琴？在《紅色小提琴》這部電影裡，那支紅色小

提琴是一個吉普賽人經由盜墓取得，或許這支小提琴也是由墳墓出土的。唉！我太會幻想了，又不是小說或電影，這是一支真實的小提琴，我確確實實地握在手中，剛才還演奏過，我還聞到面板上的松香味與夾雜的異味。

這支小提琴繼續著它流浪的宿命，一路隨著我走過瑞士、法國和英國，最後順利攜回臺灣，渡過它最漫長，也可能是最後一次的旅程。

回來臺北家裡沒多久，正逢盛夏，琴盒竟佈滿黴菌，臺灣氣候潮濕，琴盒上豐富的有機物提供黴菌滋生的環境，而琴頸（經常手握的地方）也一樣發霉，提琴上的黏膠因酷熱的天氣而液化滴落，看來要花費一番工夫清洗舊膠，重新漆貼，再換上新的琴橋及琴弦。流浪的小提琴，經過一番清洗換裝，終於可以好好安頓下來。

♫　提琴與宿命

　　提琴是有生命的，擁有自己的靈魂，它的身世總是深刻離奇，讓人為之著迷，每一支提琴的故事都刻劃著它的生命歷程與滄桑，充滿了人文內涵。

　　世上最美的小提琴「彌賽亞」與主人的生命緊密相繫，它的宿命是與主人不捨不離，不待主人辭世，不會與主人分手，它也是最為尊貴的提琴，令人不敢輕易碰觸，總是被供奉著，最後的歸宿則是珍藏於博物館。

　　史特拉底瓦里五重奏雖然鑲嵌最為華麗，是難得獨特成套的樂器，由西班牙皇室收購，藏於深宮，但卻紅顏命薄，先遭整修破壞，後經戰亂失散，百年之後，雖經西班牙政府努力收集，亦未能全數找回。

　　而帕格尼尼四重奏，一套由史特拉底瓦里打造的名琴，也是歷經滄桑，分分合合，命若琴絃，百年後才得以重聚，但已身處異鄉日本。

　　歷史上最傳奇的提琴商人義大利塔里西歐，出身貧窮佃農，是一位從事木工的文盲，竟對提琴產生興趣，流浪各地多年，極

力尋覓購買提琴,曾收藏全世界最好及最多的古琴,但他始終單身,寄居米蘭的廉價出租公寓,在房內去世時竟無人知曉,當時雙手仍緊抱著一支心愛的小提琴,琴不離身,至死不渝。

法國的維堯姆是最幸運的,以便宜的價錢向無知的塔里西歐繼承人買下所有的琴,完成提琴史上最驚奇的交易,坐收漁翁之利,但提琴對維堯姆來說只是商品,無所謂愛恨情仇,對其不帶任何感情,他逐一銷售處分,從中獲得極大利潤,最終僅留存小提琴「彌賽亞」。

相反的,另一個傳奇的提琴收藏家,英國鋼筆廠老闆吉洛特,收藏了數百支古琴,提琴一度是他的最愛,但賞玩數年後,卻熱情不再,而把提琴丟在倉庫不聞不問,不能說他始亂終棄,誰是誰非,只因他與提琴之愛緣盡情斷。

　　前天好友老楊（化名）對我敘述他父親與小提琴的因緣，透露出人的命運與提琴的緣分竟也是如此息息相通。老楊的父親小時候住過廣州，從收音機聽到一位中國小提琴名家的演奏，深為提琴悠揚的音色所迷，從此便墜入琴網，亟思拜師學琴，遂探尋該位音樂家，經十數次拜訪央求，終入門下學琴。後抗日軍興，投筆從戎，隨軍長征至印度，戰爭結束後，別人購買黃金歸國，他卻乘機選購一支歐製小提琴，但在長途行旅中，南亞天氣酷熱，因琴身鬆膠分解而予以丟棄。到達北京後，仍不忘鍾愛的小提琴，又採購了二支日製小提琴。局勢再亂，旋即撤退上海，在路途中被沒收一支，所幸另一支小提琴輾轉攜至臺灣。原以為從此可如願擁有小提琴，但不久在經濟及家人壓力下，不得已把琴拿去交換一臺縫紉機，他千辛萬苦收藏的琴還是留不住，終於體會了人與琴所交織的命運關係。

　　後來他一位袍澤同事，同為提琴愛好者的單身漢，臨終欲把一支小提琴託付給他，此刻他可輕易

再擁有一支上好的小提琴，然而他卻臨琴情怯，婉拒受贈，因為曾經滄海難為水，他已知命，他認為提琴在他手上是留不住的，他的宿命與提琴無緣，而且日後不再碰觸提琴。

　　人與人的緣份是階段性的，緣起緣滅，難得永恒，人與琴的緣份竟也如此的無奈。

♪ 藝術家的堅持

　　在一個遠離繁華的城鎮，找到了好友小艾。小艾自從二年前摯愛癌症病逝，即封閉自己，過著隱居避世的生活，不再上班也不出門，那部紅色保時捷從此塵封。他言談萬念俱灰，一切看空，人生不再有追求，不再有期望。他關在家裡潛心製琴，用心用情做出的提琴絕美，但他又不賣琴，淒美的愛情故事如電影《紅色小提琴》，深情如電影《似曾相識》。

　　我見他家裡佈置高雅，乾乾淨淨，充滿了藝術氣息，一個懷憂喪志的單身漢，難得有如此格調，因此引起我的好奇，於是問他：

　　「你是處女座的嗎？」因為以他的多情與藝術修養，只有處女座最有可能。

　　「是啊！」他回答。

　　而且是A型的，真是個典型多愁善感的A型處女座。

　　正如歌劇《托斯卡》中的詠嘆調「為了藝術，為了愛」，他以前是為了愛情，現在則是為了藝術。提琴原本是實用的工藝品，技巧只是達到外在物理性的虛飾。製琴家談不上是藝術家，藝術

貴在觀念與創造，純粹脫離手工技藝，可是他為提琴投入生命力與靈魂，完全以藝術家的精神造琴，表現了個人情感，靈感充盈於作品上，令人不得不感動。

小艾因為不願沾上世俗的商業關係，做了十幾支小提琴，未曾出賣過一支，有幾支給了朋友，只送不賣。有一天他想進階製造大提琴，為了購買製造大提琴所需的工具與材料，不得不考慮賣掉一支小提琴。

假如有人要買他的琴，他希望對方參與提琴的製作，讓客人參與提琴的誕生，就能夠體驗提琴的生命，而不會把它當成物品。他說：

「從琴的製作構想開始參與，首先選擇小提琴的模型，有史特拉底瓦里模型與瓜奈里二種，依客戶的喜好，有人會喜歡史特拉底瓦里的柔美，有人會喜歡瓜奈里稍大音箱所發出較強的音響。」

「然後挑選木料，看他喜歡怎樣花紋的木材，來做面板與底板。楓木花紋變化多端，有的如火焰般跳動，有的如行雲流水般線條平穩，更有鳥眼楓木如狂風捲雲。我要讓對方知道，他的琴在當初原始木料的形貌。」

「在製造過程中，我會讓他隨時來參觀造琴程序，尤其是關鍵步驟，我還要通知他來看，並且拍照留念，記錄生產過程。」

的確，了解提琴的製造過程，對於提琴的知識是很有幫助的，將來的維護保養，自然就知道如何去做。一般的提琴演奏者是很無助的，在學院裡沒有提琴硬體的課程，市面上也缺乏此類的書籍，修琴師傅懂一些，但也不會講很多，所以一般對於提琴的結構設計、材質、音響、力學、油漆及維護保養等知識都很欠缺。

「參與自己提琴的製作，加入自己的喜好，塑造出他期望的風格，那麼造出來的琴就會像他，有如自己的孩子，形同自己的面貌與個性，這支琴猶如自己孕育出來，他就會視如己出，加倍珍惜。」

「我會告訴客人：提琴是有生命的，不管是製琴家或演奏家，都應該讓提琴自然成熟，像生命一樣自然地成長，由幼年、中

年以至老年，讓琴經歷生命應有的階段，不要用遠紅外線去催熟，也勿泡純氧或化學劑去老化提琴，也就是避免輕易斬傷提琴的健康與生命。」

這是他的理念，他的堅持，一個藝術家獨有的堅持。他已超脫一個製琴師製作工藝品的行為。他說，只有認同他的理念的人，才能來買他的琴。

小艾拒絕外界的干擾，心無旁驚，心思如禪意，是個最高境界的藝術家。

我拿起一支他造的琴，在眼前仔細端詳，他的琴精緻洗鍊，散發出清新脫俗的精神，我的眼神與心靈完全被它震懾住，心思也隨之沈澱，毫無雜念，眼前就只有這支琴，不看別的。他造的琴表現了個人情感與觀念，如同他的生活，他的意念，他投注愛心於琴藝上，靈感就充盈於作品之中。

♪ 一支紅色古琴的真偽

薛師傅有一支古小提琴,是不均勻的暗絳紅,佈滿了歷經滄桑的歲月痕跡。其實這稱不上是「一支」小提琴,因為面板已被拆開,面板內部都有好幾塊補釘,指板也已拆下,就像一堆碎木板,極不起眼,外行人絕不相信,這還會是一支小提琴。

但這幾塊木頭,可是薛師傅的寶貝,我們幾個人,都曾見過他拿出來炫耀,所以我們都知道這支小提琴的故事:這是當初,薛師傅在國外旅行時發現的一支古琴,幾經檢驗,他認為是二百年前,製琴名家加里雅諾的作品,他又拿給他的老師複檢過,得到確認,他相信經過修復整理後,會極有價值,可以值一百五十萬元,所以雖然當時對方開價三十萬元,他還是欣然買下。

只是回國三年多來,這支古琴一直擺著,他始終沒有把它修復起來,偶而有特殊朋友來時,他才會搬出來秀一下,在大家的驚嘆聲中,又收起來藏著。

一個晚春晴朗的黃昏,一位年輕帥哥自在地走進我們工作室,他似乎相當熟悉這個地方。他身穿黑色高領緊身上衣,黑色長褲,外加一件灰色獵裝外套,俊秀斯文的臉上配著金框眼

鏡，甚為帥氣，手上還提了二只琴盒。

　　這時薛師傅正好外出不在，這年輕人是不約而至的。

　　此時羅旺、約光、朝隆與我正在工作中，羅旺細聲地在我耳邊說：

　　「這人叫小高，是薛師傅的朋友，他是個活躍的提琴商，年紀輕輕，但業務已擴展到國際化，擅長古琴的買賣，對古琴的評鑑有敏銳的眼力與商業技巧，常到歐洲尋找古琴，整理後高價售出。」

　　「通常提琴商手上有一張音樂家及收藏家名單，是收藏名琴的潛在客戶，當提琴商手上有名琴待售時，他不只通知客戶來看貨，而且會逐一拜訪每個重要客戶，主動把名琴送到客戶家裡，供人鑑賞與試奏。」

　　小高的二只箱子，每只箱子各有兩支小提琴，總共有四支小提琴，說是在歐洲覓得，百中選一的古琴，每支至少是五十萬元以上，他逐一試拉給大家聽，果然是科班出身，熟練的身手，把阿爾比諾尼的奏鳴曲，以優美的旋律，出神入化地演奏出，每支小提琴在他手上都顯露出極佳音色，展現調和的共鳴。以他的演奏技巧，我相信即使再平凡的琴，也會呈現提琴的珍貴價值。

　　「現在這樣的好琴，已很難找了，在國外也是精挑細選後才挑出來的。」

　　「世界上古琴的數量有限，沒有了就沒了，不像新琴可以再製作。」

　　小高一面展示，一面解釋，又要我們試試看，顯然是把我們當成客戶推銷。然而我們卻只聽，只看，沒人敢去拿起來試拉，深怕一不小心，毀了這些昂貴的古琴，那可賠償不起。

　　小高真是個積極的提琴商人，知道我們這裡有愛提琴的人，就直接跑來了，他不知怎麼想的，竟認為我們是潛在客戶，其實我們雖然愛提琴，卻買不起名琴。

　　既然大家都那麼客氣，沒人有膽量試奏，於是小高環顧左右，逐一瀏覽薛師傅的收藏，然後他發現了這幾片被分解的提琴木板，大師兄羅旺則趨前，補充說明它不凡的身分，小高仔細看了看，然後皺著眉頭說：

　　「這些木板不像是出自同一支琴，是由不同的琴料拼湊起來的，你看，面板、底板的油漆不太像，邊條粗細也不同。」

　　「有人專門收集破損不整的古琴，撿出其中可用的零件，又可以拼湊成一支古琴，不仔細檢查可看不出來，很容易欺騙外行人。」

　　「拼湊的古琴，就材質而言，確是古琴，但已毫無名家古琴的價值了。」

　　小高精采的評論，說得頭頭是道，大家來提琴工作室那麼久，從沒聽過那麼好的提琴分析，好佩服他銳利的眼光與判斷能力，對他的專業見解無可置疑。

　　第二天，薛師傅回來，有人告訴他，有關小高昨天曾來過

這裡，並對他寶貝提琴的評頭論足。薛師傅聽了，立刻勃然大怒，暴跳如雷，竟然有人斗膽批評他的寶貝，簡直是故意挑戰他的專業能力，對他是極大的侮辱。

「哼！辨識拼湊古琴的技巧，還是我以前教他的，而他現在卻敢拿這個來扁我。」

「要是事情傳出去，我要如何做人？往後我的名譽要往那擺？」

他拿出那堆古琴殘件，放到大家眼前，再解釋道：

「你們看，面板與底板雖然顏色有異，但那是因為木材不同的緣故，小提琴面板是雲杉，底板是楓木，因木材密度與色澤不一樣，上漆後視覺當然會稍有不同，其實是同一種漆的。」

的確，暗絳紅泛亮，透而不露，顏色好像是同一年代，同一種漆料。

說到小提琴的漆，是一門學問，每個師傅所用的配方都不一樣，即使同一配方，因年代不同，漆出來的效果也不一樣。像薛師傅就堅持使用三十年前庫存的漆，保存在義大利地窖裡的。

「好，由漆的表現證明面板，琴頭，側板都是同一支琴的，再看看這底板跟面板，形態是不是一樣，假如是不同人做

的二支琴，它的形態尺寸就不會一樣，現在你們看到它的風格尺寸都是一樣的。」

薛師傅一口氣從琴的油漆，組合到木材，作觀察入微的分析，像外科醫生的步驟，又像偵探般的精細，令人不得不佩服他心思的細密，若非這件偶發事件，讓他一時興起，他也不會跟我們講這些道理的。薛師傅平常從來不跟我們講提琴道理，像提琴的零件功能、發音原理、維修等理論的課，他是從來不講的。

好戲還在後頭，隔了兩天，薛師傅與大師兄羅旺聯袂去拜訪小高的店，我們不知道他倆因何而去，不知是為了去看看小高的琴，或是為了過去討回公道，要個說法。

我們只知道，薛師傅還意外地發現，小高特別推薦的一支Luigi提琴竟然是贗品，小高則爭論說這支琴是真的，他有Luigi本人開的保證書，偏偏薛師傅又知道Luigi根本從不開保證書，這保證書簡直是欲蓋彌彰，多此一舉的仿冒證據。然後薛師傅又直接問他，這支Luigi的琴是從那裡來，小高支吾其詞，只說是換來的。

這下子，要輪到小高臉綠了。

古董小提琴的世界實在迷人，它包含著藝術、古董、歷

史、工藝及樂器的價值，但在這個充滿詐騙的古琴世界，陷阱太多，仿冒贗品太多了，對於真品又知多少？

　　我不知這支Luigi的古琴是真是假，小高最後如何脫手這支琴，不過以他的才藝與商業手腕，總是有辦法的。但我知道薛師傅的這支寶貝古琴，一直仍未修復組裝起來。

♫ 中國的古董小提琴

　　尋獲珍貴的古董提琴往往是愛樂者的夢想，我曾在一家二手書店看過三支舊提琴，讓我誤以為是古琴而興奮不已，可惜那只是些低水準的工廠琴，而非珍貴的古董提琴。

　　歐洲的古董店應該比較有機會找到古董琴吧？其實並不然，我常到歐洲出差或旅遊，逛歐洲的古董店是我在旅途中最大的樂趣，卻幾乎沒有看到店裡有古董琴。不過他們古董的分類詳細，每家古董店都有他們的專業項目，古董店若收購到古董琴，很快就會轉賣到古董琴的專門店，問題是，我也從未遇見古董琴專門店。

　　臺北有位年輕的提琴商人，他就知道歐洲的古董琴專門店在那裡，曾聽他形容過，一整個倉庫裡有滿滿的舊提琴，所以他才有辦法一次進口數十支舊小提琴，然後像賣菜一樣，把貨物在一個禮拜內出清，他不怕沒貨，可是又不肯對外透露他的業務機密——歐洲古董提琴店在那裡。

　　我想到古董商朋友子宗，他是專跑中國大陸的古董批發商：「幫我找看看有沒有古董小提琴。」我相信，中國大陸會有古董

提琴，提琴在中國有二百年歷史，曾有不少的西方傳教士攜琴至大陸，戰亂或文革時期，也應該有人把名琴拿出來變賣。

　　隔了三個禮拜，子宗通知我，新貨櫃要來，裡面會有二支小提琴，我聽了興奮得很，盼望著這個時刻。

　　這一天，我提早吃午餐，中午十二點就到他店裡。還有人比我來得更早，有三個中年人已在長條椅上喝茶聊天，聽起來好像是桃園、新竹地區的古董業者。他們早上從家裡出門，中午前就到子宗這裡了。他們深知早起的鳥兒有蟲吃，然後就在子宗的店裡吃便當，等候貨櫃的到來，他們聊得很起勁，一位

穿深咖啡色上衣的老闆興高采烈地說：

「上次我選的那張圈椅跟畫桌，我運上車後，沒有回家，就直接載到許醫生診所，許醫生放下病患出來看一眼，就要了，哈！馬上付我現金。」

一旁的年輕業者羨慕地說：「太狠了吧，東西沒下貨就賣掉，貨款沒付就先收現。」

子宗則在一旁提醒：「喂喂，對啊！我上回的錢，你到現在都還沒有付呢！卡有意思耶，你已經賺到錢了，我的本錢也該還我吧。」

等待貨櫃的過程，是令人期待與好奇的，大家無法猜測今天會有什麼古董，是家具？石雕？木雕？花窗板？會不會有古董小提琴出現？古董真是個夢幻物品，買古董就是具有這種刺激與樂趣。

等了一個鐘頭，陸續有其他業者趕來，貨櫃終於也來了。這次的東西大部分是天津櫃跟石珠，石珠就是建築物的石造基礎，還有那二支古琴。

所有的古董包裝箱都被打開，各古董業者一再地仔細搜尋自己所愛的貨品。我在角落找到這二支小提琴。我屏息靜氣地打

開一個琴盒，是支古舊而且琴背有圖畫的小提琴，圖畫是精美的天使圖，但有磨損痕跡，使人物的圖樣少了半邊。在琴背畫圖是很古老的作風，早於史特拉底瓦里的時代，也就是四百多年前。那麼早遺留下來的琴，也只有一支安德烈・阿瑪蒂的琴，他是史特拉底瓦里的老師的祖父。世上若還能發現四百多年前的琴，那真是珍貴無比了。我不相信那麼古的琴會流傳到中國，所以我認為這支琴是後仿的，但今日已無人再仿這種琴，應該是百年前所製，無論如何也算是百年老琴了。

另一支小提琴就更有意思了，有特殊造型的琴頭，內部標籤印著「瀋陽音樂學院研究室」，所以這支琴是瀋陽音樂學院所購藏，可能是當樂器學的教學樣本之用，但詭譎的是在標籤上又蓋上紅印：「可恥」。

在中國文化大革命初期，破四舊與反資本如火如荼地展開，提琴是西方資本主義產物，是被批鬥的對象，所以被紅衛兵蓋上可恥的印記。然而，在文革後期，江青所推展的新革命舞臺劇是以小提琴來伴奏，小提琴翻身成為被推崇的樂器，又紅又專，所以當時小提琴有紅色小提琴之稱。這支「可恥」的小提琴正好驗證當時文革的歷史，也證明這支小提琴至少有五十年歷史，也是一支有歷史意義的老琴，買到這支琴，我如獲至寶般地興奮。

古琴的價值

　　古琴的交易總是充滿了傳奇，迷人的故事層出不窮，不知那天又有人從床舖底下挖出一支滿佈灰塵的古琴，經鑑定也許就是史特拉底瓦里或瓜達尼尼名琴。這種夢幻故事在臺灣也許不會發生，畢竟提琴在臺灣的歷史還不算久，但類似令人驚豔的故事還是時有所聞。

　　就像昨日午後遇到的，拉大提琴的李君——曾以天才兒童資格被保送出國留學，如今在國內外從事演奏工作，就一直在尋求一支好琴。一個禮拜後，他就要在國家音樂廳上參加三重奏的演出，但仍然沒有一支好琴，其窘態可知。好不容易經人介紹，遠赴高雄借了一支義大利老琴，以便應付正式演出，今天拿到邱大師的工作室來，請大師調整音色，並作購買前的鑑定。

　　李君先拉一張椅子坐下，雙腿夾住提琴，試拉一段給大師聽聽其音質，

他拉的是貝多芬降B大調大提琴三重奏《大公》的第一樂章，中庸的行板，低沈的旋律，不急不徐，流暢而充滿感情，漸漸工作室中其他聲音都停止下來，大家屏息傾聽，空氣中只有音符在流動。試一段落後，音符嘎然而止。李君抬頭望著大師，等待他的反應，然而大師的眼睛卻只注視著琴身，似乎遺忘了試音這件事，然後伸手把琴抓過來，再仔細審視一番，臉色從似曾相識的疑惑，隨即轉變為確信的眼神。

「這支琴對方開價多少？」大師問道。

「六萬美金。」

「甚麼！要六萬美金？」大師臉露驚訝，不敢置信的樣子。

「我告訴你，這支琴三年前才從我這裡出去的。」

「當時琴頭是斷的，丟在我學生家角落一旁。學生說，有人要就把它處理掉。」

「我帶回來把琴頭接上，再整理一番，它確實是一支義大利老琴。不久有一位琴商朋友過來，我開價六十萬臺幣，結果他立刻拿走。」

邱大師並沒說他賺多少，但我們知道以他的風格，至少一倍以上。

「沒想到三年從六十萬臺幣變成六萬美金，真是士別三日，刮目相看。」大師繼續說，一副悻悻然，好像他虧了似的。

二年後碰到李君，據說還沒找到所要的大提琴。

老琴其實就是實用的古董，而且是國際性流通的，重要的古琴皆有登錄，有跡可查。通常琴商們總是宣稱它的稀有性、名家製、有限性及藝術性，說世界上就只有那幾支，不能再生產，於是你覺得這一支不買，就沒有第二次機會了。於是漫天要價的有之，仿冒作假的有之，稍一不慎，就可能受騙，即使有經驗的琴商也會看走眼。

♫ 我與小提琴

　　雖然我很小就愛好古典音樂，但是我並沒有機會去學習任何樂器。

　　在工專四年級時一個周末的午後，大多數同學都回家，有些在校園活動，少數人則留在教室。我正好有事走進教室，聽到一連串優柔的小提琴樂音，赫然是同學子聖夾著小提琴，正在拉一首小夜曲，拉得有模有樣，如歌如泣，現場的演奏遠比翻版唱片生動優美。

　　我好生羨慕：

　　　　「你學多久了？我怎麼不知道你會小提琴？」

　　我們同學四年，朝夕相處，沒想到他竟學了小提琴，而且拉得那麼好。

　　「我也是剛學的啦！才一個多月而已。」

　　我首識這小提琴樂器，此時發現小提琴的精美、優雅的弧線、如寶石般的紅豔，小巧卻能發出美妙亮麗的聲音，我深深為之傾倒。

「一個月就可以拉得那麼好！簡直比唱片的還好聽呢，你好厲害喔！」

「你假如有興趣，我教你，你也可以拉得一樣好。」

子聖看我那麼有興趣，居然說要教我拉琴。

能夠學習小提琴是我不敢想像的夢，那時有錢人家的孩子特地去學鋼琴、學芭蕾舞，對我而言，學習提琴似乎是距離遙遠，又不可想像的事。

在此之前，我甚至沒機會欣賞現場表演。尤其到了我這年齡，十八歲是成年的年齡，一般印象中，初學音樂都是兒童年紀，專家總是說學音樂愈早愈好，所以我首先就想到，這種年齡還可以學音樂嗎？但眼前子聖不是拉得很好？證明這年紀也可以學音樂的，不管如何，我不顧自己對於音樂的笨拙，決定克服困難，以加倍的耐心來學琴。

而我這位同學子聖，每星期都騎著腳踏車到我家，很是熱心地教我，而且是免費的，於是我買了生平第一支小提琴，是「福隆昌」製造的「QueenHarp」牌。

子聖真的是熱愛小提琴，每回演奏時總是如醉如痴，他講了一句名言：

「為了練好琴，我一天二十四小時練琴，也不以為苦。」

之後，我也努力學琴，嚮往一天二十四小時沈迷苦練的音樂家，只要有琴有音樂，可以閉關不吃不喝，有琴，心即有所託，那怕日子苦，遭遇壞，只要有小提琴拉，一切的痛苦與空虛立刻化為快樂與充實，我將有拉琴為伴的幸福。

另一方面，我所熱愛的古典音樂終於有了同好，平日我與子聖談論巴哈、貝多芬、莫札特等名作曲家，分享許多動聽的鋼琴奏鳴曲、四季小提琴協奏曲等樂曲的欣賞心得。

子聖在聊天中曾提到：「舒伯特的鱒魚五重奏超好聽的。」

於是我趕緊去買這張唱片，果然鱒魚五重奏的旋律，彷彿清澈溪水暢流，如呼吸著森林中清新的空氣，似看到鱒魚在水中游動跳躍，琴弓不急不徐地在弦上拉奏著，旋律在有限範圍變化，最先覺得有點單調，不似交響樂的華麗精采，但多聽幾遍，逐漸有味，而且回味無窮，確是令人長聽不膩，真正所謂的耐人尋味。

有一次，世界名小提琴家雷恩史比諾來臺演出，曲目是孟德爾頌的E小調小提琴協奏曲，由藤田梓鋼琴伴奏。子聖知道了消息告訴我，於是決定一起去欣賞，我興奮期待了好幾天，

這是我第一次欣賞現場演奏會，又是我很愛聽的孟德爾頌協奏曲，我老早預先把唱片聽了好幾遍。

雷恩史比諾相當擅長演奏這首曲子，小提琴細膩的獨奏，表現出高雅悠揚的詩意，將音色與速度經營得恰如其分，唯美的氣氛，如歌似的旋律，餘音繞樑三日，雖然沒有樂團的協奏，但藤田梓一流的鋼琴伴奏，氣勢磅礡有如樂團的規模。

子聖聽了比我還感動，他甚至說：

「太精采了，雷恩史比諾接下來到臺北的演奏會，我也想去聽。」

子聖拉琴的技術學得很快，才沒多久，他已經會跳弓、顫音、揉音等各種弓法了，而且也會換把位。此時，他換了一支日製鈴木小提琴，外型更為精美，四弦音色均勻，高音弦不顯尖銳，低音弦也不致粗糙。

我看了好生羨慕，那時對我來說鈴木小提琴是一支名琴，擁有名琴是每個演奏家的夢想。

子聖說可以帶我去那家樂器店看看。

於是我們利用周末時間，兩人騎著腳踏車到樂器行看琴，鈴木小提琴一支要價臺幣一萬元，子聖試拉了一會兒，音色比我那支琴好太多了，拉起來也更得心應手，老闆娘推薦說：

「你若買這支琴，特別附送你這個高級琴盒，是防水的喔，可以保護提琴，外面濕氣不會跑進來，提琴是木製的，最怕潮濕，潮濕會影響音色，也會脫膠。」

子聖倒是反應靈敏：「濕氣跑不進來，裡面若有濕氣也跑不出去。」

　　一萬元我是有的，多年來的打工積蓄，我已有那麼多錢，但我還是要向父母稟報一下，沒想到爸爸大為震怒：

　　「幾片木板黏起來的東西，要一萬元，這種錢你也花得下！」

　　即將擁有的名琴失之交臂，十分惋惜，但我也不敢逕自買下，畢竟這是一大筆錢，此外我演奏技術也還沒那麼好，買那麼貴的琴實在有點心虛。

♫ 我與大提琴

　　我總愛在不同的心情，聆賞不一樣的音樂，而音樂也挑起人的情緒，引起人內心的共鳴。

　　空氣冰冷又清新，帶著院子裡盛開梅花的撲鼻清香。我磨了二匙的藍山咖啡豆，以摩卡壺煮一杯香濃的咖啡，準備一塊從木柵買來的起士蛋糕，它是我吃過最好吃的蛋糕，然後好整以暇地安頓好心情，來聆聽音樂。我放的是一張巴哈無伴奏大提琴組曲，坐在落地窗前的小姐椅上啜飲，靜心地享用我的早餐。

　　這套小圓桌加四張小姐椅，是酸枝木搭配雲石的古董家具，線條優美典雅，是我很喜歡的一套桌椅，未曾在別的地方看過那麼漂亮完整的古董家具。我把它擺在落地窗前喝咖啡、聽音樂及看風景之用，心情特別好。

　　喝咖啡不只是喝咖啡，喝咖啡是一種情境，一種感受，以心靈感受咖啡，藉由喝咖啡來實現人生的小確幸，咖啡所製造的氣氛，使人沈緬在美麗的幻想之中。

　　這些日子，我最常聽的音樂，是巴哈的無伴奏大提琴組曲，嚴謹的巴洛克音樂結構，沉穩緩慢的悠閒步調，成熟不激盪的情緒，古樸平穩的巴哈旋律，正如我此刻寧靜的心情。一個人能夠靜下心來聆賞單一樂器的演奏，是一種幸福，也是份雅緻的心情。

　　我有四個版本的巴哈無伴奏大提琴組曲CD，這還不算多，上次在網路上看到有人有四十二個版本，還被人提醒，他還缺少某一個版本呢。這些人是音樂發燒友，動不動就擁有幾千片CD的音樂迷，而我不是，我只是個古典音樂愛好者，我不會為了不同人演奏或指揮而買相同曲目的CD，我無意去深入研究各版本間的差異。但對於各式巴哈無伴奏大提琴組曲，我則偏好拜斯瑪的演奏，有特別古樸的演奏風格，在換弦時都會出現弓碰撞弦的聲音，有人特別喜歡聽到這種雜音，好像就在他身邊聽演奏，比較有身歷其境的臨場感。

　　其實在我小時候，一點也不喜歡大提琴，總嫌它音色單

調枯燥，不似小提琴的華麗甜美，沒想到年歲愈大，愈傾向於平淡中的優雅。對於大提琴低沈厚實的音色，不作情緒化激動的反應，雖然質樸，但嚼之有味，百聽不膩，令人甘之如飴。而對於交響樂如高山大海的磅礡氣勢，反覺其喧嘩，可見得我已年老。

奇怪的是，女生小時候就懂得欣賞大提琴，可能是大提琴低沈雄厚的聲音，像個成熟的男性，天生就吸引年輕女生，所以學大提琴以女性居多，在樂團演奏大提琴的也大多是女生，尤其常居配角的低音提琴，更清一色的是女孩，後來我更聽說，演奏低音提琴者，是從大提琴手中挑選，也就是從幾個女大提琴手中選出的。

我修過幾支大提琴，也擁有一支大提琴，但沒奢望過學習演奏，學習樂器是要花時間與金錢的，能把小提琴學好，就已心滿意足。

♪ 低音提琴

　　提琴與其它樂器不同，提琴是樂器，也是藝術品或古董，提琴音樂家幾乎都夢想擁有一支好琴，所以到處尋找好琴，好像尋寶一樣，希望能意外地尋獲一支名琴。

　　在音樂界傳聞，交響樂團的周老師收藏了十幾支古低音提琴，支支名貴，還特別為此印製了一份月曆，此外他又收藏了很多名弓，我想他一定有很多精采的提琴軼聞，於是約好時間前去拜訪。周老師從小以資賦優異兒童的身分出國求學，在維也納音樂院學習低音提琴，取得演奏家文憑，堪稱國內優秀的低音提琴家。

　　我和茱莉安一起到周老師在樂團的練習室，果然滿室的提琴，一支支比人高的低音提琴立在地面，緊靠牆邊。

　　周老師也是剛從外頭進來的，頭額尚佈滿細細的汗珠。

我誠懇地說：「謝謝你的月曆，我收到了，編印得真好。」

周老師道：「月曆上的低音提琴只有幾支放這裡，還有幾支放在家中。」

這個琴房遠離街道，又無窗戶，極其安靜，一點雜音都沒有，只有細細絲絲的冷風從冷氣孔吹進，我們談話聲顯得特別清晰。

「你的琴既古老又名貴，你收購這些琴一定很不容易吧！」我好奇地問。

一提到提琴，周老師的興緻就來了，他指著旁邊一支說：

「這支提琴是在一所教堂找到的，是一七〇五年維也納製琴家帕特家族所造，原為維也納第六區聖母瑪麗亞昇天教堂所有，是典型的維也納古典時期五弦低音提琴，約在一八二〇年間改為四弦。」

周老師撥一下弦，發出ㄅㄤ的一聲，低沉的樂音在室內迴響，正如同一聲嘆息，他繼續說：

「我維也納音樂院的老師給我的機會，當時教堂請我老師去審查這支老琴，老師特別指派我去。」

　　歐洲的古老大教堂通常有聖歌隊與樂團，所以留下一些樂器，有些破舊樂器放在倉庫多年無人聞問，這一放也許就是一百年、二百年，那一天清理倉庫時被發掘出來，神父不知如何處理，想到找音樂院的老師鑑定估價。

　　「我們老師常有機會被邀請去教堂或修道院看琴，他有時會叫我們學生去，但老琴修理費用昂貴，像這一支琴的修護費就花了我十五萬臺幣，教堂無力負擔，不如處分掉，老琴的價值不菲，教堂也樂於售出。」

　　茱莉安好奇地問：「你們老師明知有好機會，為什麼不自己去呢？」

　　周老師笑著說：「我們老師已有更好的名琴了，這種古琴他還看不在眼裡呢！」

　　周老師又從桶子裡抓出五支的琴弓，都是四百年前最原始式樣的弓，他得意地介紹：

　　「這是在維也納一家樂器店買的，本來是要去看一支古琴，店主帶我走到店後房間，卻意外發現這一束弓，就在角落雜物堆

裡，五支像這樣綁在一起，讓我看了眼睛發直，我摒住呼吸，假裝若無其事地跟店主說，我買這些弓就好了。」

周老師遇到同好，興奮地揮舞著雙手，再抱起另一支低音提琴，拖到茱莉安面前說：

「這支琴的故事是我最難忘的。有天，我經過巴黎一家提琴店，從櫥窗看到這支琴，店主說那是不知名製琴家的琴，擺在櫥窗已經二年多了，乏人問津，變成裝飾品。

我每次路過常多看幾眼，總覺得很面熟，後來想起是在一本一九八○年圖鑑上看到的，再回家拿圖片去櫥窗對照，確認無誤，是維也納十九世紀製琴師菲瑞特所製。」

周老師一口速講到這裡，深呼吸一下，轉慢語調說：

「我立刻籌錢買下，等我付完款，拿到收據，並且辦好保險，這時才把圖片拿出來給店主看，指出幾條紋路特徵及琴頭角度，確是名家菲瑞特的作品，店主看傻了眼，但琴已經賣了，他也無可奈何。」

　　周老師一時笑開了臉，快樂得不得了。我們也為他高興，他真的尋到寶，一個提琴音樂家夢寐以求的尋寶機會，都讓他碰到了。周老師的機會是因為平日博覽群籍，又記憶超強，連多年前圖鑑上的圖也記得那麼清楚，所以才能把握到好機會。

提琴演奏課

　　我又找了一位提琴老師，這是我的第三位老師，一個學琴的人，因為搬家、工作、及適應因素等，總會換過幾位老師。我現在這位老師是個業餘者，非科班出身，反正我也是業餘愛樂者，面對這樣的老師，反而覺得較自在些。

　　我背著小提琴去上課，老師家在臺北市巷子裡的公寓樓上，在靜巷內甚為寧靜。

　　今天我準備拉一段《流浪者之歌》，我把樂譜攤開，擺在譜架上，做好姿勢，把提琴夾在下巴，再把琴弓舉起，放在弦上，然後以眼神望一下老師，表示我要開始拉了，她點了一下頭，我就拉下第一個音。一個重音劃破空氣，它是感情強烈的快板，此時我腦海除了音樂，心無旁鶩，有如在音樂廳的表演，大約十分鐘的時間，樂曲在一個有力的撥奏中結束。

　　我停下來，放下弓，難為情地望了一下她，深為自己的笨拙而不安。

　　老師似乎有好多意見，她湊過來，迫不急待地指出：

　　「這一個音要用第四指，不宜用第三指，這樣下一個音符才不必換指。音階有很多指法，你要去找一個最適合你的指法，同一個指法對某一個人可能很好，但對另一個人可能不適合。」

　　老師停頓一下，再說：

　　「此外還要考慮是技術上的指法？或音樂上的指法？」

　　「原作曲是沒有寫指法的，而是演奏者自己加註的，像這本譜，曲子是作曲家寫的，而指法是海飛茲的，所以改編的曲子有很多符號不是原作曲家所標示的，你也可以自己改變拉法。」

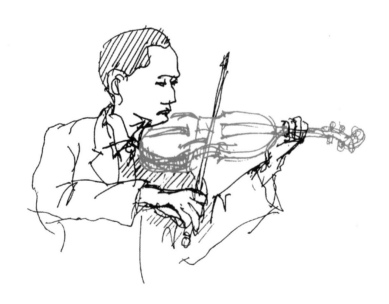

她又指著一段反覆旋律的樂章，問我：

「你為什麼在這裡前段用連弓，後段用分弓？」

我想了一下回答：

「我想要有所區別，產生特色。」

「你最好要保持一致。」老師說。

「但這小節有很多不同拉法，你可以選擇一種喜歡又方便的拉法。」她又指著另一段說。

「若能以彈性速度拉奏的話，音調就不會像節拍器般地呆板，聲音應該是流暢美妙的。」

我知道我這個弱點，我常顧慮音樂的節奏，在心中放著一個節拍器，心裡默默數著節拍，結果使拉出來的聲音像機器般地死板，缺乏流暢自然的生命。

「對於每個音，我們都要注意它的起始、中段與結束的音樂性。」

老師的意見，我都點頭贊同。

她又指點我一個基本動作：

「你手腕太低的話，握弓的小指會不自覺地用力，將使弓

的運作不平衡，你要隨時保持手肘、手指與關節的平衡。」

她手指了樂譜的一小段，並示範演奏了一下，她說：

「這一段應該要快而且有力，你要仔細地看譜上的和弦。」

老師隨意一拉，就是充滿了音樂性的音符，一個全弓內具有強弱快慢的變化，令人愉悅的樂音。這讓我想起了在木柵上美術班的情景，美術老師隨意劃一條線，就充滿了無限的美感，因為這條線有著粗細濃淡的變化，這樣一條線足以讓人沈思良久。音樂與美術的表現手法，真是異曲同工。

她再告訴我：

「還有這段，聲音要讓它更振動，更展開。我們演奏的時候，要想想感情應如何表達，薩拉沙堤是西班牙裔，他的曲子總是充滿熱情與活力。」

最後我問她：

「我對揉音一直沒信心，你能告訴我揉音的祕訣嗎？」

老師拿取她的琴，示範了一小段揉音，她說：

「這樂章需要很漂亮的揉音，揉音不要用手指關節，要用手肘關節，這樣才能保持手指按弦的角度。」

「換音階與換把位也一樣，移動後都要保持手指的角度，不要在移動後，手指角度就改變了，要控制平衡，關鍵就在手肘。」

「你換把位的時候，身體與手臂要先準備好，身體要先動，然後手臂再跟著動。」

老師要我再試試這段需要漂亮揉音的樂章，我提起弓拉奏，左手細細地揉，真的就好多了。

這位老師的記憶力實在驚人，竟然能夠記得我剛才演奏的每一個缺點，也看到我每一個音符的指法與弓法，最讓我敬佩的，是她的認真，與毫無保留的傾囊相授。

記得有位大師說：學琴與教琴的難題，在於老師不知道學生想什麼，學生也不知道老師在想什麼，我卻覺得，這位老師都能知道，我心裡正在想些什麼。

♫ 提琴的陷阱

　　擁有一支好琴是提琴家終身的目標，在提琴家的生涯裡，每個階段都會買下不同的琴，因為隨著眼界的提升，有機會碰到好琴，會讓人愛不釋手，使人無法抗拒，累積下來，每個提琴家都會擁有幾支琴，有些琴會實際使用，有些則是收藏欣賞。

　　我深知人的物慾無窮，我就因買了太多的家具與古董而煩惱，所以早就下定決心不收藏提琴，拒絕好琴的誘惑。即使這樣的心態，我卻一直為錯過一支刻有女神頭的古琴，而悵惘不已。那是支有著神祕眼神，如希臘大理石雕女神般的古琴。此後，她令我魂牽夢繫，卻從未再遇見這樣的琴，可見好琴對於提琴家的吸引力有多大。

　　然而提琴如同古董，市場上充斥著贗品與欺詐。就像前幾天，名畫家齊白石的孫子說，他在市場上所看到的齊白石畫，大多是假的。

　　冠偉，我一位當提琴老師的朋友，不太熟也不太陌生，那天他提著一支收藏的小提琴來，他不說，我也知道他希望我評鑑一下。就我而言，我是個好奇的人。我喜歡看琴，除了增廣

見聞，也希望有驚奇的寶貝發現，心中存著掘寶的盼望。而有些涉世較深的行家，人家的琴是不隨便看的，為的是避免作出評論，可能對琴主的信心造成傷害，同時也會得罪琴商。在某些行業裡的慣例，如珠寶界，同行是相互掩護，互不踩線。

冠偉的這支小提琴，說是義大利克雷蒙納製琴大師畢索洛蒂學生的作品。我知道畢索洛蒂是在世身價最高的大師，訂購他的琴要排隊等候一年半，能夠列名他的學生，琴藝絕不可能差。

可是我拿起這支琴，兩眼稍作掃描，就發現不對勁。第一印象是它的手工不夠精良，在側光下琴面凹凸不平；再仔細觀察，它的鑲線粗糙，不夠尖細流暢；另外邊緣角落的處理，顯然不是義大利風格，然而畢索洛蒂是傳統義大利提琴的代表，古典義大利提琴的復興者，他的學生怎可能出現不同的風格；更糟糕的是，琴頭的捲曲未刻彎進去，通常手工琴會儘可能刻到底，但相當費工，而工廠琴為節省工時，則不會刻彎進去，所以這只是支毫無價值的工廠琴。而仿冒者自知技術太差，不敢冒充大師畢索洛蒂之名，就說是畢索洛蒂的學生，真是好笑，想不到這種騙術也能得逞。

冠偉這時候臉色已發白，看來是花了不少錢買的，我也不好意思再問他了。

　　隔了一個禮拜，冠偉帶了一位他的朋友來，也是位教提琴的老師，拿了一支古琴來，希望我幫他調整一下，讓聲音好一點。這支琴，說是以一百萬臺幣向臺北一位知名琴商購買的。古琴的鑑定無法以新琴的標準來看，但基本上，粗製濫造不可能是大師作品，違反發音原理也不可能是好琴。這支百萬古琴，我再怎麼調整琴橋音柱，依然發不出好聲音，所以我拿小鏡子伸進F孔（音孔），看看低音樑，這時赫然發現問題，趕快叫冠偉的朋友來看：「你看，低音樑長度太短、厚度太粗，所以這支琴的製琴概念是有問題的，以力學原理來說，低音樑承受彎力，需要的是高度而不是粗厚。」我再拿別的琴的低音樑給他參考。

　　我又翻一本史特拉底瓦里的書，指出圖片：

　　「三百多年前，史特拉底瓦里就已經設計出很完美又合乎力學的低音樑了，後人怎麼可能還做那麼爛的琴，所以，這把琴應是贗品，大師級製琴家不會有這種作法。」

　　冠偉的朋友臉色不只是蒼白，簡直要哭出來了。問我：「這可怎麼辦？」

　　我說去找那個琴商，看看能不能退錢。

　　我不解的是，冠偉的朋友，他也是提琴老師，即使不會看琴也應該會試音，百萬名琴竟如此輕易買入，而且沒有保證書。最可惡的是這位知名琴商，他是內行人，不知用了什麼行銷手法，竟能把這種爛琴，以如此高價推銷出去。

　　好琴或古琴總說得出製造者，也應該列入世界製琴家名錄，通常琴商也會翻出名錄，指給你看看該製琴家的身分，但問題是這支琴真的是這位名匠製造的嗎？仿古琴有專人在製造，名牌也容易偽造，尤其現在有電腦，個人在家就可以打字列印貼上了。

♪ 提琴的藝術性

　　一個週末的下午，店老闆小高正向一對母女客戶介紹一支古琴：

　　「看，背板的楓木是 one piece back（單片板），只有老琴才用 one piece 製造，現今製琴都是 double pieces，用兩片木板黏合，容易裂開。」

　　「喔！」

　　「嗯！」

　　年輕母親注視著老闆的眼睛，認真聽他解說，偶而回應幾聲，表示贊同。

　　這對母女，一看就知道是富裕人家，雖然女兒穿的是學生制服，但年輕母親講究的衣著，和藹的面容，顯現生活無虞，並盡力提供孩子最好的栽培。

　　其實小高心裡明白，雖然早期提琴背板大多以單片板製成，但其缺點在拉琴時，木板上的震動擴散，恐會不均，而且大塊單板也容易變形。後代研究發現，木板對稱剖開，琴板左右邊的木質相同又對稱，則聲音振動是均勻的，在力學上，左

右的應力變化是相等的，反而不易變形，但做生意總是要突顯貨品的特色。

老闆小高又繼續稱讚：

「瞧這背板木紋多美，就像行雲般地流動，海浪似的波動，能夠找到這種花紋實在難得，它是獨一無二的，世上沒有第二支琴與這支一樣。」

年輕的母親繼續點頭微笑，而女兒則在一旁東張西望。

老闆這次把琴湊到眼前，伸出鼻頭聞一聞：

「好香的古漆味，現今已做不出這種漆了，古琴的漆都是天然手工漆，包含了松膠，麝香，蜂膠等等數種昂貴材料。」

但是後來這對母女並沒有買這支琴，也不知她們心裡顧慮的是什麼。

提琴的收藏是一種品味，也是一項投資，臺灣的提琴投資沒有激情，沒有暴漲，提琴價格始終堅實穩定，收藏家以欣賞的態度來收藏。這些年來，臺灣的提琴收藏在

低調中成長，雖沒有驚動藝術市場，但早就吸引國際提琴業者的注目。

現今臺灣提琴收藏與美術品收藏的差別，在於油畫雕塑品收藏家可能只是純為欣賞而收藏，或當成高價商品而投資，藏家少有藝術家出身，而臺灣的提琴收藏者卻大多與音樂有所淵源，他們可能是提琴演奏家、音樂老師，至少是愛樂者，像奇美的許文龍先生，他既是愛樂者又擅演奏小提琴，也就是他們具有對提琴樂器價值的愛好與認知，才會投資收藏，他們雖不像成功企業家般富裕，卻願意貸款買琴。

以一個演奏家的立場來說，同時擁有數支提琴是正常的，演奏不同風格的樂曲就拿不同的琴。此外，演奏家遇上一支令人心動的提琴不免愛不釋手，而興起收藏擁有之慾望，這些都是理性的收藏。提琴讓他們感到特別親切，具有特殊的意義與價值，他們即使變賣房地產或抵押貸款來買琴，都屬健康的投資，而不是一種投機。

一般的提琴藏家買琴的目的大多是為了興趣，除了擁有，更有欣賞之樂，收藏的時間較長，不會在短期內脫手，正是所謂的文化消費，也就是不在於短期投資，立即轉手獲利了結，

因他們深信名琴可以保值，是實實在在，看得到摸得到的硬資產，甚至是可以演奏使用的。提琴作為一項保值的藝術品，也正由於古典保守的風格，不會受到時代潮流所影響，那些流行性的商品，一旦社會喜好丕變，價值立成泡沫，潛在高度的投資風險。

提琴之為藝術品而被收藏，其由來已久，遠在史特拉底瓦里（AntonioStradivari,1644~1737）在世的十八世紀初，英國人科貝特（WilliamCorbett,1668~1748）即收藏了不少名琴，而後有更多的貴族富豪投資收藏名琴，名琴逐漸與油畫雕塑等藝術品一樣，成為珍貴的收藏項目。企業財富有興衰，但能夠歷史留名並深植人心的是文化。

提琴是可實用，又可欣賞與保值的物品，名貴的提琴流傳有序，年代可考，歷代名琴具有國際公認的標準，建立交易或拍賣記綠。名琴的價值可由它的年代、歷史背景、稀有性、製琴師的名氣、藝術性、可使用性及音質來評估。一支琴是否適合演

奏，其音質好不好，在價值上差異很大，這點是與其它藝術品不同之處。

　　雖然藝術貴在創新，尤其近年流行的當代藝術崇尚顛覆觀念，以離經叛道及驚世駭俗的風格為貴。但提琴的美學價值卻全然不同，它一直非常保守地維持傳統，四百多年來，其基本結構始終傳承一致。以此而言，提琴是不是藝術品都成問題。以提琴這樣似乎曖昧的身分，價錢會不會太高了？若以演奏樂器的角度來看，價錢似乎略顯高些，但以宏觀藝術品的角度來看，卻顯得一點也不高。事實上提琴並非藝術原創作品的特質，已反應在琴價上面，現今在世最頂尖製琴家的小提琴一支才七十萬臺幣，可能遠低於臺灣當代畫家的畫作，史特拉底瓦里最貴的琴也遠不如梵谷、畢卡索名畫，甚至還比不上在世藝術家赫斯特（DamienHirst）的作品。

　　只要是好提琴，脫手皆不難，因為始終有人在追尋良琴。即使一時不易出脫，其價值也不易減損。提琴正是一種年代愈久，音色愈好，價值也益形增高的東西，增加二十年的光陰對於百年古琴來說，可能差異不大，但對於在世名家琴來說，就有音色成熟與老化的增值效果了，所謂愈陳愈香。所以高價買

來的名琴大可不吝於使用演奏，這就是業界所謂的養琴，能延續提琴的生命，正如盤玉與養壺，經久散發幽光，呈現歲月洗鍊後的風華。

♪ 夢幻音樂女友

　　他自認是半個藝術家，身體裡流的是藝術家的血液，一遇到挫折就躲到藝術殿堂裡。所以他對學藝術的女生特別有好感，對於學音樂的女孩更是格外仰慕，因為他熱愛古典音樂，卻又是天生五音不全，唱起歌來荒腔走板，在互補的心理下，總覺得會演奏音樂的女孩都是天才，學音樂的女生就像天上的仙女，她們不食人間煙火，純潔無瑕，纖纖指尖所彈出的曲子有如天籟，只要學音樂的都是音樂美女。

River Way
2003.7

　　可是在現實生活，他卻難以結交學音樂的女孩。大學的課程，很快就到了最後一學期，仍一無所獲。同學看出他內心的鬱卒，說正好新認識一位音樂系朋友，可以介紹給他，這個夢寐以求的好機會，讓他欣喜若狂。

　　同學利用系上到基隆情人湖郊遊的機會，把她邀出來介紹認識。他本來就是個不擅言語、木訥的傻子，再加上音樂美女當前，更讓他為之手足無措，變成笨蛋加啞巴，只能談一些最基本的話題。

　　那天他們共租一條竹筏，她以優雅的姿勢端莊地坐在竹筏的一邊，他則面對她在竹筏的另一端，以竹杆撐著筏前進，竹筏劃破湖水，泛起陣陣的漣漪，湖邊是一片茂密的樹林，甚為原始自然，陽光透過林間空隙，照在她白皙的面容，她的言談舉止溫柔，更顯現她高尚的氣質。她就讀師大音樂系，娟秀的外貌，面孔清秀得彷彿不沾一絲人間煙火，優雅的氣質，喜怒不形於色，父親是地方名醫，家裡開診所。

　　他們相距幾尺之遠，講話時必須稍微大聲：

　　「古典音樂是我的最愛，課餘學習小提琴，但拉得不好，妳主修什麼樂器？」

她自在地說：「我主修大提琴，副修聲樂。」

她又說：「我弟弟唸臺大，雖不是學音樂，但鋼琴彈得很好，極有天份，他有絕對音感，由一塊銅板掉地上的聲響，就可以分辨出它的音高，小時候我們常玩這個遊戲。」

她的語調就像慢板的大提琴曲子，不緩不急。雖然情人湖風光明媚，她也近在咫尺，竹筏平穩地在水面滑動，極為浪漫，但他們頂多在這些表面層次的話題寒暄，一來一往，始終沒辦法深入。而她的話也不多，只是回答問題，很少主動創造或引導話題。他一直絞盡腦汁思索話題，不時地向她一瞥，然而愈是在喜歡的美女面前，就愈是顯得笨拙，腦筋愈是不靈光，這也算符合墨菲定律吧。

幸好她賢淑大量，又有修養，並沒有排斥他，之後他們又約會了兩次，她都欣然赴約。他真不知道是怎麼搞的，見面時常常腦中一片空白，找不出話題可談，講的話也打結，無法自在地暢談，偏偏她也不是個健談的人，於是二個木頭人杵在那裡，有時他恨不得就當場自我了斷算了。

第二次約會，在永康公園旁的一家日式咖啡廳，她以難得的興奮語氣說：

「在三月十六日晚上有一場柴可夫斯基的天鵝湖芭蕾舞劇在國父紀念館表演，規模很大，參與人員多達百餘人……。」

「我也看到消息了，這會是一場精采的演出。」

他一面說，一面猶疑著是否該提出邀請同行，但心想，若提出邀約，卻被她拒絕，那就是一翻兩瞪眼，他不如保留著彈性，屆時他只要出期不意地出現，就像是湊巧的相遇一般，她也就不便拒絕了。

演奏會那天，為了怕錯過，他特地提前一小時就到達會場，立即守在會場門入口，天色未暗，很少人那麼早來的，甚至連剪票員都還沒到，他很興奮終於可以在音樂會場口等人，彷彿他是個有女朋友的幸福之人，甜甜蜜蜜地一起攜手去聽音

樂會。他知道這是一廂情願，就當實現一次夢想吧。他像隻鴕鳥，把頭埋在砂裡，不管人家的反應，他也像阿Q般的自我解嘲，自我安慰，可是內心卻又充滿悲壯與淒涼，他注意看著每一位進來的女孩，心跳每每隨之加快。

可是等了很久，一直等到快上演，聽眾大多進去了，最後她才現身，他終於等到她了，可是她旁邊已有一位男生陪伴，他的心情立即墜落谷底，眼前一片漆黑。

這時他進退維谷，理論上應該迴避，但這是他期待多年的有伴的音樂會，好像一生一世唯一一次的機會。既然不會再有機會了，就讓他虛幻地擁有吧。時間不容他多思考，於是不識相之極，不顧一切地擠過去打招呼：

「啊！真巧，我們都來看表演，在這裡遇見。」

「你好！」她微笑大方地打招呼。

「來！給你們介紹……」

她仍然以從容的態度為二位男生介紹，在二位男士的陪伴下，以優雅的姿態走進音樂廳。

對方是一位書卷氣的臺大電機系高材生，由二人舉止互動，可看出他們只是普通朋友。他厚著臉皮坐在他們旁邊，他這種冒

失的舉動一定會讓人家驚訝，因為過份違反了人際規則，他一定
讓她難堪且害怕。誰也不會知道，他這愚蠢荒謬的舉動是渴望
已久的心聲，是他一輩子等待的機會，跟一位音樂美女同上音樂
會，那是人生最浪漫的經驗，這場音樂會就是要打開一個青年人
想像的幻境。

　　令人難堪的場面總算過去，但此後，他就沒再約她見面了，
不是因為她有男朋友，也不是看到她帶男友去聽音樂會的關係，
而是出於他的羞愧，他為他的不識相行為而難為情，為了他的冒
失，他慚愧得不敢再去找她了。

　　這個內疚甚至長久地盤據他心中，往後每當他去聽音樂會
時，就會想起這件糗事，他再也不敢羨慕結伴參加音樂會的情
侶了。

2

提琴工作室裡
的春天

🎵 未來的老製琴師

他以雕刻刀，一刀一刀地，自楓木板上挖出木花，小提琴的背板隱然成形。捲起的刨花，散落於工作檯上，好似楓葉飄落於秋冬之地，同時空氣中逸漫著楓木的清香，是那麼美，讓他捨不得把它們掃盡。

靜謐陰暗的工作室裡，只有眼前一盞小檯燈，散發著一團黃白的暈光。在心無旁騖下，他整個人已然融入了這個製琴的工作。這是項創造的工作，也是個雕刻工作，他自己覺得宛如是個雕刻師了。

他已疲憊於職場上名利的追求，厭惡權位的爭奪。而藝術家的血液，始終流淌於他的體內，唯有藝術是他永遠的渴望。

他把思緒拉回，放下雕刻刀，拿起面板對著檯燈，由面板上光線的反射，得以觀測面板的平整，唯有反射光，才能看到最細微的平面變化。老師說，製琴室總是陰陰暗暗的，為的是取得光的焦點，來測量平面與弧度，就好像那幅史特拉底瓦里製琴的古畫，畫中灰暗的背景，讓人不知是年代的久遠，抑或是光線不足的地窖。

　　提琴是登峰造極的工藝品，全部取自大自然的天然材料，以手工製造。琴頭具有阿基米德的螺旋之美，其曲線在既均衡，又不斷律動的線條與圓點交替中，形成一種視覺的交響，這些線似斷而連，若連實斷，令人迷離。琴身各處採取黃金比例的優美造形，令人百看不膩。其表面數十道的天然漆，色澤油亮深邃，美麗的木紋仍可顯現。

　　古琴，除了實際使用之外，也被珍藏起來，不但在視覺上可欣賞它們的外觀，也可用心去想像它的內涵，有了文化與歷史，人文之美就產生了，提琴美學充盈其中。製琴是技藝，是一種特殊的手工技能。對他來說，提琴的製作不只需訴諸科學

與合理性，更需要靈性的感動；提琴形成的程序，不只是技術的安排，也是個人情感與靈魂的灌注。

對一個老製琴師來說，製琴已是「禪」的精神，不再是工匠的生產活動，它能夠沈澱心靈，是追求靈性與自然間的互動感應。

在寒冬或雨季來臨時，他點燃木炭，使整個房子變得暖和，連帶地也乾燥起來。他每天在爐上保持三、四塊木炭，用的是龍眼木炭，它可以燃燒個大半天，常聽見炭火霹靂、霹靂的聲響，然後濺出火花，空氣中瀰漫著時濃時淡的炭煙味，肉眼看不見的細灰在空中飛舞著，他坐在爐邊取暖，並注視著火焰的跳動明滅。

他著迷於這深具內涵的美，他想像自己將來已是個老製琴師了，心頭不禁湧起一陣充實感，遂加緊雕刻刀的起落。

🎵 提琴工作室裡的春天

認識夢帆與曼如是在提琴工作室。

有一天，大家都在工作室工作，老張在刻琴頭，阿德在上漆，小丁及我在削面板，師傅老趙一進門，即迫不及待要大家聽昨天的故事：

「昨天有一男一女，帶一支大提琴來修理，這女的嬌小美麗、溫柔婉約，又有氣質，好像是一家公司的老闆，可算是個女強人，她開了一輛賓士320，很自由的樣子，可以到處去玩，男的一表人才，高大又斯文，留學德國的工程師，還得過傑出工程師獎呢，真是男才女貌。」

「但他們不像夫妻」，老趙強調說。

「男的說想要買一支好的大提琴送給女的，那女的想要學大提琴。」

「我告訴他們，世界上最好的大提琴在義大利，克雷蒙那又是義大利的製琴中心，那裡有座國際製琴學校，每年都辦國際製琴比賽。我在那裡有個認識的朋友，大提琴製造得過獎，這種名家大師的琴才有價值，義大利提琴的價錢，逐年飆漲的。」

「結果，男的當場就決定託我買，你們看，多浪漫啊，好琴贈佳人。」

「因為大家對藝術都有興趣，年齡又相近，所以我們一下子就相談甚歡。」

趙師傅一口氣把故事從頭講到尾。

像這樣一對有藝術氣息的金童玉女，大家都充滿著好奇心，很想有機會能夠認識一下。

畢竟在提琴工作室裡，談的儘是手工藝，然後批評別人的技術有多爛，別家的師傅又怎樣騙人，難得有一個浪漫的愛情故事，尤其這個故事又像那種不食人間煙火的愛情故事，更是只有小說裡才有的夢幻情節。

沒幾天，夢帆與曼如又連袂而來，我正好也在工作，於是找機會跟他們聊天，聊後才知道，原來我跟他是校友，而且是連續兩個學期的先後期校友呢！

雙方的關係很快就融洽了。

後來，有一陣子沒聯絡，聽說他們忙著搬家。

等他們忙過了，我就找個藉口，主動先到他們家拜訪。我

知道，他倆共同的朋友不多，我算是難得的一個，所以他們熱情歡迎我的來訪。

　　他們住在臺北近郊，靠山的一個社區，好像是個重疊別墅，後窗就是滿山翠綠的樹林，夏日裡，山蟬叫得滿天價響。

　　他們的音響是老式真空管，專業而講究，音色特別溫暖迷人。我們自然而然談論起音樂與提琴。夢帆愉悅地拿起他的大提琴，拉奏了一首維瓦第大提琴奏鳴曲，緩慢靜謐的巴洛克風格。黃昏夕照自窗外投射進來，他那專注的眼神，純熟精練的運弓，優美的音符立即從提琴中躍出，空氣中流洩著悠揚的旋律。會音樂的男生總是個儻浪漫，所拉出的曲子如天籟音符，此刻的氣氛，令曼如覺得陶醉又感動。

他們的家裡，有一個菲傭，對於我的到訪自是隆重接待。晚餐極其精緻，如儀式般的，從精美碗盤、筷、置筷石、餐巾，餐紙、高腳紅酒杯、玻璃水杯等，高級西餐廳的配置一應俱全，我第一次遇到在別人家用餐，是那麼講究的。上菜也是從開胃菜開始，然後主菜、紅白酒，到飯後甜點、水果及咖啡。由這些用餐擺設和程序，就可以知道他們的生活水準和品味了。

這時候，夢帆已辭掉一家科技公司的工作，一方面是工作環境的不如意，一方面也是曼如的意思。但年紀輕輕就賦閒在家，對一個有志男人，難免心情鬱卒與煩悶。

曼如想得很開：

「他一直心情不好，我勸他看開一點，反正又不缺錢，人生苦短，何必如此庸庸碌碌，應把握時間，做一些有興趣的事，別人還求之不得呢。」

她沒說，她也希望他能多多陪她。而他做到了。陪著她，沒有再去找工作，每天跟她雙進雙出，開著紅色保時捷跑車或墨綠色賓士到處走，或到東南亞旅遊。

不久，我離開了提琴工作室，再也沒有見到他們，之後聽說夢帆也到提琴工作室來學製琴。

製琴祕笈像魔戒

一個假日，我特地去探望師弟夢帆，金童玉女中的帥哥，如今遠離塵世而隱居，平日不上班也不出門，唯有潛心製琴。我去看他時特地帶了二副琴橋、琴弦及弓毛，之前還曾送他一份國外買來珍貴的大提琴製造設計圖，價值不菲。

閒聊之間，他無意中提到「水洗」一事，我一時記不起水洗這名詞，連忙請教他水洗的過程，可是他謹慎地試探，確認我真的不知道水洗是什麼，就不願再講下去了，雖然我一再追問，他甚至說：

「你好像學得不多嘛！」

我得不到答案，反被冷嘲一頓，我才恍然大悟，這是一項技術機密，人家不會輕易透露的，然後我知趣識相，不再追問下去。我狼狽地匆匆逃離他家。回途抑鬱地開著車，心想，我不能怪他對製琴技術的保密，我送他零件與設計圖是我的一廂情願，但不能就此希望他有所回報。

我回家翻閱一下從國外買來的二十幾本提琴書籍，書上清楚寫著：

「水洗，提琴油漆之前，以沾濕的海綿，在提琴外表塗擦一遍，使木材纖維膨脹突起，再以細砂紙打磨，磨掉突起的纖維。」我終於想起來了，只因太久沒製琴，忘了這道程序。

更扯的是另一位師弟真弘，上次他專程上我家來要求油漆配方。隔了幾個月，在一次聚會中，他竟不屑地說：

「油漆內的元素很多，要摻很多原料成份的，那有那麼簡單的配方。」

言下之意他擁有更好的提琴漆配方，他的配方比我的漆還豐富齊全，但如今他卻不願明講。真是得了便宜還賣乖，我也不想再問他，因為問了也是白問，他不會透露的，我不想再自取其辱。

老張，一家樂器行的老闆，憤憤地說：「我在工作室做筆記，竟然被老師罵，我假如沒有寫下來，怎麼記得住？」老張在眾目睽睽下被罵了兩次，大家才知道老師不准人家做筆記，事實上不做筆記，回家馬上就忘了，由此可知，老師並不希望學生真的學會製琴工夫。

另一個新徒弟，他付出相當高的代價當學費，得以把製琴過程用相機拍攝下來，新師弟說將來要把相片傳給兒子好好保

存，師傅忙不迭地說：

「不可以，不可以把技術流傳給任何人，包括自己兒子在內。」

製琴技術有什麼價值？中國大陸做的小提琴漂漂亮亮的，包括琴弓、琴盒，才臺幣一千多塊錢而已。製琴技術在中國擴展得更快，中國的國營工廠曾大量培育製琴技工，現在中國的提琴製造從業人口少說也有四萬人。其實提琴製造歷史長達四百多年，古今中外製琴家無以數計，國外製琴學校不下十餘家，在歐洲製琴學校還是免學費的，製琴技術代代相傳，使得提琴樂器傳播世界各地，在各地落地生根。至於提琴製造相關的書籍也很多，所以提琴製造的技術其實是毫無祕密可言的。

只是有些人抱殘守缺，把製琴技術當成祕密。從前我們學製琴時，製琴老師收了極高學費，但敝帚自珍，盡量隱藏技術，甚至誤導學徒錯誤的方法。人們學了製琴技術，就像獲得了魔戒。在魔戒電影故事中，拿到魔戒的人愛不釋手，六親不認，把技術凌駕在父子親情之上。

♪ 提琴油漆的祕密

　　製琴工作室的除濕機常年開著，以維持乾燥，但感覺仍像座冰冷的監牢。師兄弟們在工作室裡為了維持關係，表面上不露痕跡，一副若無其事的樣子，大家也都硬擠出勉強的笑容。阿德仍然是「老師、老師」親熱地叫，但我知道那不是真心的。我想趙師傅心裡有數，應該知道大家私下對他的不滿，他也是不動聲色，溜轉的眼睛就像獄卒一般，隨時監控是否有人心懷不軌，暗中偷取技術。

　　對於油漆配方一事，我們甚感憂慮，因為即使會做琴，不會上漆也是枉然，趙師傅說要教我們義大利最傳統的製琴方法，但做到最後竟然不含油漆。我們都知道，油漆是提琴音色的關鍵所在，是史特拉底瓦里提琴最神祕的技術。

　　平常看到趙師傅在一旁調配油漆，但從未仔細觀察，還以為將來遲早會教我們的，真後悔沒去偷看。不過，我定要把握機會偷學。

　　「師傅最大的祕密是油漆，他絕不會教你油漆配方的。」阿德搖搖頭說。

　　如何調配油漆，趙師傅真的是打死也不願透露，連跟隨趙師傅最久，投資最多金錢的阿德也不知道。但趙師傅又愛誇耀，說他的漆就是史特拉底瓦里油漆，義大利古漆並沒有失傳，從前民間一直用在家具上，但是他又絕不會告訴我們如何調配。

　　一個安靜的上午，工作室裡只有我一個學徒，其他師兄弟都沒來，我看到師傅又將瓶瓶罐罐搬出來，我猜想他又要做漆了。

　　我心想：「機不可失，我這次一定要好好偷看一下，牢記在心，我決定直接走到師傅面前看他做，不管他的白眼。」

　　今天在工作室停留得特別晚，但等了一整天，我一直沒有看到他來做漆。

　　第二天趙師傅沒來工作室，所以也沒看到做漆。

　　第三天下午趙師傅終於走到漆罐前面，看來真的要做漆了。然而，我好像準備做壞事一樣，心臟開始加速跳動。因為我知道趙師傅充滿戒心，到時場面一定很難堪。但終究我沒有勇氣去跟人家衝突，我的腳像黏在地面般，邁不開步伐。唉！處女座的人就是這樣想東想西，顧慮太多，所以只敢偷偷暗地裡觀察。

　　只見他從瓶子拿出塊狀東西放在秤盤上秤重，再放進一個大燒杯裡，如此，陸續放了好幾樣原料，有塊狀、粒狀，也有

粉狀的，可是我都不知道那些是什麼材料，當然更不知道份量比例。最後他倒進酒精，再把整個燒杯放在爐上，隔水加熱。

我眼睜睜地看著他調配油漆，卻束手無策，感覺像把幾十萬的學費扔進淡水河一樣。

後來我從國外買到了好幾本提琴的書，獲得了好多琴漆配方。在上海樂器展，有位國營企業退休的化學工程師，擺攤販售琴漆原料，甚至買料送配方。所以從另一個角度來說，提琴油漆一點都不祕密，全世界十幾萬製琴師傅哪個不會煉製琴漆？

我把我的琴漆配方分享給師兄弟，師弟真弘專程上我家來要求配方，高興得感激涕零，因為他急著出師營業。隔了幾個月，他大概已探尋到更好的提琴漆配方，在一次聚會中，他吹牛之餘竟不屑地說：

「油漆內的元素很多，要摻很多原料成份的，哪有那麼簡單的配方。」

真是得了便宜還賣乖，又是一個敝帚自珍，坐井觀天的人。

每一個製琴家都自誇他用的是史特拉底瓦里的琴漆，但史特拉底瓦里時代用的都是油性漆，而我碰到的這些製琴家用的都是酒精漆，怎會一樣？

🎵 提琴工作室殺人事件

就在我上中學不久，我們家附近搬來一位邱姓提琴師傅，他那樸素的風格特別突出，一臉忠厚面孔，清淨的眉宇，與世無爭的表情，春夏秋冬都是一襲皺皺的棉質白襯衫及卡其褲。他生性沈默，但在灰白的眉毛下，眼神顯得有點迷惘黯淡，平常生活很低調，講話聲音低沈，很少主動與鄰居寒暄，凡事怕引人驚奇，讓人幾乎感覺不到他的存在。

提琴製造是個安靜的工作，很少發出聲響；也是個寂寞的工作，要很細心謹慎地做，否則一不小心就毀了。因此，製琴需要耐得住寂寞，他沈默寡言又木訥，沒有家人也少有朋友，是隱居自閉的孤獨老人。孤獨老人似乎很適合這種寂寞性質的工作，我也不期待他會與我如何互動，只要他允許我觀看就好了。

我有次問他：「你是哪裡人？你家鄉在哪？」

　　這是句很普通的問話，就像一般人找不到話題就談天氣，然而他卻沉默不語，好像陷入沈思之境，他明明有聽到，卻故意迴避，搞得氣氛有點尷尬。我突然想到，他從不提以前的生活背景，他應該是不喜歡談到過去，我趕緊找別的話題，跳開前塵往事或過眼雲煙，他成謎的背景卻一直常留我心。

　　多年過去，我完成學業，並在外地工作，每次返鄉總不忘過去探望一下師傅，但這一次卻未見他的蹤影，碰到的是他一位親戚，正在整理他的遺物。

　　「師傅上個禮拜走了，癌症末期，才住院一星期就去了。」

　　我心頭一驚，才一個月不見而已，真可謂世事如浮雲蒼狗。我低頭默然不語，也一起幫忙整理工作室，把東西裝箱，準備運走，將來這個工作室就不復存在了。

　　我打開一個沉甸甸的抽屜，把大疊文件原封放進瓦楞紙箱裡，雖然我對他的工具與古董都很有興趣，甚至他的舊東西都很好奇，但我特意避免去碰觸他私人的文件，我成堆地拿起與放下，忍著不去翻閱。倒是這位親戚伸手撿出一張報紙給我看，這是一張泛黃的舊報紙，聳動的標題令人注目：

　　「同行真如仇敵，灑鏹（強酸）再打一棍，提琴商人同奏

悲曲」

「臺北訊：卅一日晚九時許，臺北市發生一起兇毆傷害案，被害人趙某住忠義路四巷九號，遭同室男子邱某以硫酸澆傷後，復被邱以木棍擊傷腦部，邱於澆潑硫酸時，適被害人一家妻兒四口皆處一室，故均為硫酸水灼傷，其中以趙女（八個月）背部及臀部受傷最重，已送和春外科醫院治療。案發後，邱某即為民生派出所逮捕。據供：邱與被害人均係製作提琴為生，最近趙從中破壞邱之生意，復將邱手下兩個製琴工人唆使離開為趙操業，邱一時氣憤，乃下此毒手。本案案情極為簡單，警局已偵訊終結，於一日下午移送法院辦理。」

我大吃一驚，空氣頓時凝結，我不知如何想像。怪不得師傅總是那麼沈默寡言，他的身世成謎，從不提過去，這個提琴工作室殺人事件應是他生命的轉捩關鍵。

提琴工作室殺人事件中最有名的就是耶穌・瓜奈里，他是三百多年前的製琴大師，其技術足以跟史特拉底瓦里相抗衡，小提琴怪傑帕格尼尼所用的名琴「加農砲」，就是耶穌・瓜奈里的作品，人們甚至一度認為他製造的提琴優於史特拉底瓦里。

據說耶穌・瓜奈里的生活極不規律，懶惰粗心又酗酒縱

樂，所以導致生活潦倒，脾氣自然不佳。他有次與一位製琴師同業吵架，一時衝動便用製琴刀刺死了對方，因此被判監禁數年。更有人加油添醋，編造了一個浪漫的故事：據說耶穌·瓜奈里被關在監獄時，獄卒的女兒對他動了真情，買了製琴材料與工具送給他，讓他在獄中也同樣能夠製琴，這殺人事件的後半段雖然生動，卻無從考證。

提琴工作室裡都是刀、鑿、銼等工具，隨便一揮都會傷人致命，若有人在提琴工作室起衝突，是相當危險的，所以在提琴工作室，最好不要隨便跟人家吵架。

提琴工作室鹹豬手事件

古典優雅的小提琴發明於巴洛克時代，是人類文化發展顛峰時期的產物。小提琴的設計精巧，本身的曲線優美，琴身處處都成黃金比例，令人百看不膩，使人無法抗拒地喜愛。小提琴是一種夢幻的樂器，而演奏小提琴的女生總是音樂美女，在演奏舞臺上的女演奏家常穿著黑色削肩禮服，長髮飄逸的造型，其沙龍海報更像個夢幻美女，所以小提琴是常和天使與美女聯想在一起的樂器。

製琴師與修琴師大多是喜愛提琴的師傅，是工藝家也是藝術家。正如藝術家的特質一樣，通常情感豐富，浪漫又熱情，追求美的事物，把他的心思用在這項最美的樂器上，專心一致地製造修理它。在他們的眼裡，提琴是有生命的，與演奏它的音樂美女一樣具有美的情操與生命。美女與提琴是二位一體，製琴師對美女的仰慕之情就無形投射在提琴上。

有位陳氏製琴師（化名）在修琴之餘也勤於製琴。通常一般製琴師的修琴業務已夠繁忙，大多無暇製琴，陳師傅是少數喜愛製琴的師傅。他總是閉門專心工作，有時拿雕刻刀刻琴頭，有時

挖琴板，或著連續好幾天刷面漆，他是個耐得住寂寞的製琴師傅，相當符合一位工藝家所需的特質，所做的琴也極為精美，在國際比賽上還得過獎。但他在提琴界始終是個非主流的人，這可能與他的沈默寡言的習性有關吧。像電影《今生情未了》中丹尼爾奧圖飾演的修琴師就是個很沉悶的人，對於艾曼紐琵雅飾演的美麗女小提琴家的愛意，竟一時不知如何回應，但其實內心熱情如火，因處置不合時宜，終究錯失良機。

陳師傅每週總在特定時間到一家提琴專賣店修琴。這家琴店專事古琴交易，店裡的佈置相當優雅，門口擺著一只法式古董櫃，看琴桌是一張路易式古董桌，古琴則吊在典雅的玻璃櫃裡，地板則是米黃色的櫸木地板，店內裝潢甚為高尚，與古琴的特質相乎應，襯托出古琴的高貴氣質。店裡隔了一間修琴室，雖有一小窗，但光線稍有不足，修琴時還必須依賴檯橙補光。

那天下午，穿著粉色玫瑰洋裝的周小姐（化名）來到陳氏提琴店，周小姐的身材標準，約160公分高，又正值青春的二十五歲，有型的臉蛋，挺直的鼻樑，小而美的櫻唇，慧點明亮的雙眼，顯著的雙眼皮，挺立的腰桿，豐滿的胸部，披著修直的長髮，氣質清純出眾，是個標準的音樂美女。周小姐的小提琴音柱掉落了，因為音柱是由面板與底板擠壓住的，她在換琴弦時，一時不

小心使面板的壓力鬆掉，而使音柱傾倒，要把音柱安裝定位，需要特殊工具與經驗，所以她把琴拿到提琴店修護。陳師傅把琴拿在齊頭高處，面板朝下，仰頭用鉗子把音柱撥到F孔處，從F孔把音柱夾出來，再用音柱夾把音柱小心翼翼地放到定位，從尾孔看進去檢查，用音柱夾略作調整，確定音柱直立之後，再把拉弦板、弦栓、琴弦及琴橋安裝好，終於大功告成。

陳師傅拿起琴，拉幾下空弦試音，自己甚覺滿意，再把琴交給周小姐試試。雖然肩墊尚未安裝，但只是試音，周小姐也即刻把琴放在下巴，拉了一段巴哈無伴奏，試聽各把位的音質。她聚

精會神地揮動著琴弓，悠揚的音符從提琴流洩而出，空氣中瀰漫著優美的樂音。這時陳師傅終於可以仔細看著周小姐。當初周小姐進門時，他即驚豔於她的氣質，可謂驚為天人，但一時忙著修琴，而不能端詳她的美麗。此刻周小姐拉琴的姿態，顯現出她音樂藝術的才華，更散發她音樂美女的特質。陳師傅傾心地注視著她，琴音讓他渾然忘我，一時無法控制，情不自禁伸手過去，周小姐冷不防地被碰觸，驚慌倒退一步，帶著琴，趕緊落荒而逃。

　　藝術家常會愛上自己親手創造的作品。據說達文西花費四年完成《蒙娜麗莎的微笑》後，竟然迷上畫中的蒙娜麗莎，於是決定保留這幅傑作，拒交委託的客戶。他後來遷居法國，還隨身攜帶蒙娜麗莎。而大理石雕「維納斯」，其完美的身材曲線令人為之著迷，據說雕刻者迷戀他的維納斯作品，從此便鎮日注視欣賞，向一座大理石雕像傾訴心中深情的愛意。事實上，因為藝術品具有超越世俗的完美，藝術家潛心創作理想中的完美典型，情感豐富的藝術家愛上他所幻想的對象，也是不無可能。浪漫的藝術家與他的風流韻事相互輝映，但其中個人隱晦的私生活細節，又有誰能知悉。

♩ 一個提琴師傅的回憶

那年夏天，我在一家提琴工作坊當了一個暑假的修琴師傅。

這家提琴工作坊原先的師傅跟業務經理，二人一起出走另開一家提琴店，跟老東家打對臺。

我那時正好有空，遂應聘去當提琴修理師傅，解決老闆小鄭的燃眉之急，否則他臨時上那兒去找，找到的話，工資也都很高。像原先的這位師傅，隨著修琴經驗與功夫的提高，工資也節節升高，後來要求按件計酬，最後甚至出來自己當老闆了。

有次深夜，小鄭拿了二支古琴來要求我上漆，一支一萬元，我已覺得很好賺了，後來知道，他那個師傅上一支漆至少二萬元，怪不得小鄭要拿來給我做。

小提琴這領域是：買琴貴、學費貴、修琴也貴。

臺灣的修琴師傅不多，行情好，有的提琴工作坊甚至招聘了外國師傅；也就是說連高薪的外國師傅，在臺灣都有生存空間呢。

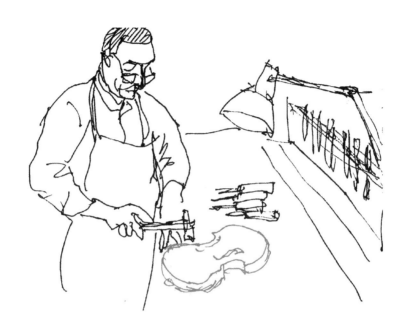

　　小鄭年紀輕輕，雖非音樂本行，但拉得一手好琴，又具備提琴知識及商業頭腦，在業界早就打出名號。他最擅長的是古琴買賣，古琴的生意需要敏銳的眼光來判斷真偽，好的音感來鑑定音質，及豐富的知識來分析琴的價錢、年代、風格、產地與作者。所以他常赴歐洲搜尋古琴，古琴買回來會通知特定客戶來看貨，這些特定客戶通常是提琴家或老師，這些客戶見到好琴會見獵心喜，買來自己使用收藏，或者轉售學生。好琴難求，真正好琴不怕沒有市場。

　　小鄭的工作室真是髒亂。一個陰暗沒有窗戶的房間，空氣中瀰漫著一股臭氣，牆上、桌上、地面堆滿了破舊的零件，拆解的提琴殘肢，待修的小提琴、中提琴與大提琴，此外到處是亂七八糟的垃圾，甚至還有殘存剩菜的便當盒。很明顯的，這個工作室從來沒有整理過。

　　我無法忍受這樣的工作環境，所以邊工作，邊清理環境。

　　進工作坊，首先就有堆不算古的舊琴，等著換琴橋與琴弦。

　　隨時有客戶拿琴來修理，這是我最難應付的。有次傍晚，有個老師拿了一支弓來修理，說明天比賽要用，要求立即修理，他在旁邊等著拿。我真的太緊張了，一急之下，怎麼也修不好，倒楣客戶的高級弓，被我搞得一塌糊塗，最後雖然勉強修好起來，但也不敢收錢。

　　有次小鄭拿來一支新的義大利琴，作工精細，美麗的橘紅色漆，閃耀著光芒，可惜面板油漆破了一個小點，我原以為是很簡單的補漆而已，沒想到補上去的漆反而將周圍的漆溶化，以至於洞愈補愈大。最後我乾脆拿出去給大師級師傅修補，但結果仍舊很醜，那個缺點依然明顯。不過既然是大師修補的，老闆也就沒什麼話好說了。

　　有次小鄭從歐洲進了三十支古琴，有同行半夜就趕來挑選，結果一個禮拜內就被同行搶購一空。小鄭為了資金的週轉，把古琴交易像賣菜一樣，批發出去，令人心疼。他努力於他的生意，提琴對他而言只是商品。提琴雖是夢想的寶庫，卻又是買賣流通的藝術品，兩者之間有時是需要取捨的。

🎵 古琴的修護

那一年在小鄭的提琴坊當師傅，開始工作的第一天，小鄭就提到他有一支羅卡的名琴，價值百餘萬元。羅卡是十九世紀義大利都靈的製琴名家，小鄭特別在我面前拉奏了一段布魯赫的曲子，以展示它優美華麗的音色，然後說：

「你看，這支琴音質飽滿，音色成熟而充滿內涵，每個音符都如此清晰，觸感靈敏，琴弦呈現均勻的音質，力道又很強勁。」

他把左小指按在E弦最高把位，拉動幾下琴弓，發出高亢細緻又穩健的琴音：

「Mi，Mi，Mi……」。

「你看，我拉到最高音，聲音都還不會破。」

此後，看他有空就拿起這支名琴演奏玩賞，一副愛不釋手的樣子。有時候，會看到他在每條弦上，用手指撥弄幾個和弦，然後側過頭來傾聽它的聲音。原來他一方面玩賞這支琴，同時也在試音，似乎他對某些音還有所質疑，一直想找出癥結所在。

終於有一天，他把這支琴交給我：

「請你調整一下琴頭角度，我發現指板有些下陷。」

通常一支老琴因使用多年，在四條弦強大的張力下，會擠壓琴頸基部，造成指板下陷的現象。但修護指板下陷是件大工程，要將指板及琴頸拆下，然後用墊片或削琴頸角度的方式來調整角度。

令我驚訝的是，我修琴的功夫還尚未出師，小鄭竟敢把如此昂貴的古琴交給我修理。我想可能是他名琴摸多了，覺得沒什麼大不了吧！又或許是他太高估我的維修技術了。因為我們以前常討論提琴，他曾誇讚，說我的提琴知識深不可測。

其實我是理論派的，我的知識是看書而來，卻少有實務經驗，對我而言，能夠修理名琴，開開眼界，實在是難得的機會，應好好把握。

這把琴有優雅的弧度，邊緣已經磨損，琴身散發一股簡樸的氣質，表面經年累月拉奏後，帶著少許剝落痕跡，漆面呈現絳紅色又些微透明，美麗的木紋依然清晰可見。這把琴雖有百餘年歷史，但面漆仍散發著異香，是股混合著松膠、麝香、蜂膠等的氣味，這也是組成提琴天然漆的基本原料。

拆琴是需要耐心的細膩工作，首先用水滲透接縫，使生膠潮濕鬆解，然而我經驗不足又稍嫌急躁，不待完全鬆膠，就用力拆解，致使脆弱的側板輕易破裂，造成難以彌補的缺憾。等我拆開面板，發現裡面已有三塊補丁，原來之前就曾經面板裂開修補過，於是再加貼二塊補丁。

至於琴頭角度，我削了一點頸木，一再地測試角度，直到適當為止。我總共花了三天時間才修護完成，小鄭拉試了幾天，還算滿意，之後就沒有再要求修改了。

🎵 變調的大提琴

有一天，接近下班時刻，雖是初夏，距離太陽下山應還有兩個時辰，但窗外已是一片烏黑陰暗，遲早會下雨的樣子。北部地區就是這樣，一旦變天，你不能懷疑它不會下雨。

趙師傅此時自言自語：「這個天氣，應該不會有客人來了。」在這種陰暗天，他工作的心情也自然而然平靜下來，他正專心地工作，把琴身組合起來。

就在此時，有人推開大門，一個短髮女孩，戴著眼鏡，青澀的大學生模樣，提著一支大提琴匆忙地奔進來，先輕輕小小地喘一口氣：

「好遠喔！師傅，還沒有打烊吧！」原來她是特地從臺北趕來的。

「明天要考大提琴了耶，可是聲音怪怪的，跟以前不一樣耶，能不能幫我調整一下？」

「來，我看看。」趙師傅接下琴。

他先用弓在各條弦上空弦試拉幾下，Do、Sol、Re、La……

聲音確是不美，再傾聽，仔細感覺一下，原來低音弦顯得相當粗糙，而且放不開，聲音無法在共鳴箱得到應有的傳達。

趙師傅皺著眉頭，從琴頭、指板、琴身到琴橋仔細地看一遍，再從F孔看看內部狀況，他先把琴橋位置校正一下，通常琴橋最容易因使用而位移，這只是最基本的校正而已。

趙師傅又拿一支調整棒伸進F孔，把音柱修正一下位置，再試一下音，果然聲音已略有改善，他使一下眼神，把琴交給女孩，看看能不能接受。

女孩端莊坐好，試了一首貝多芬大提琴曲，但是拉到低音部位，聲音又開始不對勁了，她滿臉狐疑，望著趙師傅：

「怎麼會這樣呢？」

趙師傅接下琴，又把琴橋移一下，再交給女孩。

要是小提琴，趙師傅會自己試拉一段練習曲，如此所有的音階都會觸及到，情況好壞立可獲知。但遇上大提琴，他就沒轍了，只能讓琴主自己試音，而他在旁邊聽。

　　女孩又試了剛剛那一段，雖然聲音已顯得較有彈性，但低音部始終壓抑著，無法完全發揮。

　　這時，他突然發現了什麼，伸手過去，用手摸摸琴橋下之面板。

　　「妳摸摸看，是不是平平的，沒有弧度？」

　　「都已經變形了！」

　　「這是當初在製造提琴的時候，低音樑弧度沒修好，面板硬黏上去，日久後面板其它部位彈回去，變型後，面板各部的張力不一樣，聲音就受到壓抑。」

　　「那……，這樣子已經沒救了喔？假如再換一支琴，媽媽準會把我K死的。」女孩焦急得幾乎哭了出來。

　　趙師傅似乎不願明講，但勉強解釋：

　　「假如要修理，是件大工程，首先要在塌陷的面板上做石膏模，石膏模是標準弧度，然後將面板拆開，換一支標準弧度的低音樑，這時將新樑黏在面板，面板貼在石膏模上，壓緊一段時間，面板就會恢復應有的弧度。」

　　那麼大的手術當然很貴，趙師傅的口氣似乎認為，這支劣琴不值得再花費這番工夫修理，所以又再問她：

「妳不久就要畢業了，將來還會不會繼續拉琴？」

趙師傅很了解音樂系學生的出路：畢業後能夠上臺演奏或加入樂團的少之又少，要進入國中小學當音樂老師又極為困難，大部分是去音樂班教琴，更有些人是一畢業就轉行不再碰樂器的，眼前這位學生似乎很像後者。意思是說，假如將來不再拉琴，就不值得再花大錢修理了。

女孩默然以對，想到前途似乎有點茫然，好像不再拉琴的可能性相當高。

最後，趙師傅做了結論：

「那這支琴就這樣子吧！」

女孩原封不動把大提琴放回琴盒，背著琴走出大門，消失在暗色天幕下。

提琴補習事件

在提琴工作坊裡常有新鮮事，可以看到不少琴，有好琴，也有壞琴。像上次，在提琴經銷界小有名氣的小張，拿了四支古琴來，每把都是百萬以上身價的好琴，師兄弟們都距一尺之遙觀看，不敢以手觸摸。然而，在工作坊裡還是壞琴看得更多，畢竟有需要修理的琴才會進工作坊，就像生病的人才會上醫院一樣，而壞琴的背後通常有一個不堪的故事。

那一天，提琴工作坊進來的是一對母女，背了一支大提琴來。這是第一次來的新客人，她們不曉得從那打聽到這裡的，到達時都已相當疲累了。

她們說這把琴的問題很多，不知能否調整改善，順便請師傅綜合診斷一下。通常牽涉樂器音響的問題，師傅都會要求客人試一下音，再聽音研判，所以師傅要女孩拉一下琴。女孩只拉一下簡單的練習曲，聽來聲音粗糙，各弦的音質不均，大家馬上聽出這支琴不只音色不好，而且還五度不準。

師傅心頭開始思索，連眉頭都情不自禁皺起來，把大提琴拿起來放在膝上，首先掃描一下外表，但不用太仔細看，就發

現問題所在：這把琴的表面漆是噴的。好的琴應該是在個人工作室以手工製造，以刷子手工油漆，絕不可能是噴漆；而這把琴的側板還歪斜扭曲，都已變形了。

琴的製工那麼差，不可能會有什麼好聲音的，能夠改善的也有限，一般修琴的費用都很貴，這樣的琴是沒有修理價值的。

這對母女不安地看著，但又不好意思直接問，焦慮地等待師傅的診斷與研判。為了緩和氣氛，師傅順便跟她們聊了一下，知

道女兒是國中生，說是想考高中音樂班，母親看起來是個普通的家庭主婦，因為女兒有些音樂天份，所以就傾全力栽培她，也對孩子有高度的期望，希望能考進音樂班，到處打聽蒐集音樂班的資料，犧牲自己的享受，取消家庭旅行，延宕購屋計畫，還去學開車，以方便接送學琴，可說是無怨無悔地付出。

師傅像在宣佈罹患絕症一樣，以歉然委婉的口氣說：

「基本上這把琴的品質並不好，妳看側板都變形了，工廠大量生產的，它的材料及製造都不好，即使整修也不划算。」

「這把琴在那買的？」師傅覺得奇怪，怎麼會去買這樣的琴。

「唉呀！這把琴是老師硬塞過來的啦，還要價四十萬元呢。」母親苦著臉幽幽地說。

「我們為了考音樂班，打聽到這位老師有管道，才特地來請他教，第一天帶著我們的琴去老師家，老師就說我們那把琴不能用，先擺在他那裡，他推薦這把琴，在他那裡上課就用這把琴，第二次去上課時，老

師說已幫我們把原先那把琴處理掉了，賣了十八萬，而老師這把琴價值四十萬元，所以我們還需再付老師二十二萬元。」

母親無可奈何地繼續說：

「我們原先那把琴還是花了二十萬元買的，比這把琴好多了。」

師傅無從提供她們什麼建議，也不知道她們後來如何處理。

音樂資優班的課程與師資是培養優秀人才的場所。音樂資優班就像是夢工場一般，有志於音樂的人大都從音樂班一路走來。在家長關注下，班上一有人開始補習，自己的孩子也要跟進，就怕輸人。音樂班家長栽培子女付出的心血令人感動，一些家長們對於音樂班的認知與價值觀，似乎抱著過高的期待，期望孩子成為音樂家，但要成為知名演奏家，除了天份、努力、更需要機緣。家長應該建立正確的價值觀，學習音樂的目的是什麼，學生要了解自己的音樂潛能，才能清楚未來的人生機會，走出自己的路。

3

琴弓的藝術

🎵 琴弓製作課

　　經好友葉先生介紹，拜製弓大師陳龍根先生為師。我非常高興大師願意收我為徒，我終於找到一種可以奉獻追求的目標，一項可致力終身的藝術。

　　大師問道：

　　「你眼睛好不好啊？製弓的眼力必須要很好，不能近視、亂視的。」

　　「我的眼力不錯啦，一直都不需要戴眼鏡的。」

　　師傅當下立即整理好一張桌子當工作檯給我用。

　　師傅說：「第一步我們先來做弓桿。」

　　他拿出一支黃檀木的木桿毛胚，已預先削成八角形並保留了一個弓頭，又端來一只酒精燈，然後示範彎桿的動作給我看。他把木桿的前小段在酒精燈火焰上來回翻轉烘烤，然後左右手各握著桿端，左手在前，右手在後，把木桿靠在桌角輕壓，如此重覆地烘烤與施壓，慢慢地使木桿的線條變成弧形。

　　師傅向我解釋：「木桿的弧度要彎到這條樣板的標準，你

要經常跟樣板比對，因為這支弧度樣板就是琴弓弧度的標準彎曲度。」

師傅笑咪咪地拿出了弓的樣板給我用。

我心想，原來弓桿的弧度是這樣來的，我還以為烘木桿要用多大的火，竟然一個小小的酒精燈而已。

我好像突然探知了一項技術的祕密，覺得好奇又得意。

師傅看我太興奮了，突然板起面孔：「小心地做，什麼人做什麼弓，弓亦如其人，假如連弓桿都彎不好，表示這個人做事馬虎，那也別想當製弓師了。」

「將來彎桿熟練後，更要在彎桿工作中，去體會這支桿子的本質，然後決定成為圓弓或八角弓，另一方面也據以修正弓桿的重心與平衡。」

這過程看似簡單，接下來我也如法炮製，花了半天的時間，流了滿身大汗。

在這裡工作，時間過得很快，因為聚精會神，心無旁鶩，不知時光之飛逝，轉眼又是午飯時間，而我的工作卻幾無進度。

我與師傅各據工作室一角，工作時我們很少相互交談，似

乎這種工作一做下去，就停不下來似的。我一心一意想克服困難，以完成任務，實在無暇想到別的事，也無意講話，我想師傅也是一樣的心情吧。

我們默默地工作，工作室裡只傳來收音機的聲音，原本師傅是用電唱機播放古典音樂唱片的，但常忘了音樂早已停頓，後來他發現收音機有一個古典音樂臺，整天二十四小時播放古典音樂，又少有廣告，於是就每天收聽這個頻道了。其實在工作中放音樂，我們根本無法專心聽，音樂只是充當背景音樂，增加氣氛而已，在古典音樂的環境下，我們的心情都很愉快。師傅就曾說過：

「喜歡古典音樂的人是幸福的，他擁有一項最幸福又珍貴的資產，他可以從中獲得到最大的滿足。」

最後，我終於把桿子烘成了，很興奮地拿去給師傅審查。

師傅拿起桿子，水平橫著看了一下，又轉個角度直著看，像持槍瞄準的姿勢，立即發現了一大堆問題：

「你的弧度不夠流暢，有幾個直線段，還有幾個死角，弧度必須要很順，也就是流線形的。」

「你的桿子也不直嘛，左右扭曲，我看這根桿子是沒法整

直了，你要拿根新的再重做。」

　　師傅又接著說：

　　「控制好桿子是有要領的，必須保持右手臂的角度，才能
穩定控制桿子的角度。要保持右手臂的角度，在右手施力時，
必須靠手的腕力，當桿子向前伸時，身體也要跟著一起伸，不
要只用手臂伸。」

　　我的額頭又冒出抖大的汗珠，但這是慚愧的汗水，想不到那麼簡單的工作，我竟做得一無是處。我雖然不是個大而化之的人，但做事常掛一漏萬。我只顧著桿子的弧度，卻忽略了直度，導致桿子已扭曲到無法挽救的程度。

　　直到天色已晚，師傅說：「今天就到這裡吧，我們下次再繼續。」

　　我離開工作室回家路上，竟頭昏目眩，雙腳疲軟，頓時覺得全身僵硬乏力。我察覺到，製弓工作雖然也有體力上的勞動，但運動量是不夠的，幾乎只有雙手在運動，而雙腳與身軀卻完全沒動，所以一天下來，雙腳與身軀都倍感虛弱。

　　隔了一星期，才一大早，我就迫不及待地到師傅的工作室，還先為師傅泡了一杯咖啡。早晨喝杯咖啡是師傅的習慣。他有一臺咖啡豆手磨機，小巧的外型甚為古典可愛，我在外面的商店從未見過，可能是一件古董。我放了一匙的咖啡豆進去，手磨個三分鐘，然後把咖啡粉放進摩卡壺裡，壺內再放二杯份的熱開水，這樣就可以在火爐上煮了。不出一分鐘，水再度煮開蒸發，發出ㄘ ── ㄘ ── 的聲響，咖啡的芳香溢滿屋內，就大功告成。

　　咖啡香與木頭香極為相融，都讓人感到一種大自然的氣息，連顏色也相配，我們用的木料就是淺咖啡色的。早晨的咖啡引領我們進入木藝的世界，我們陶醉在咖啡香裡，愉悅地迎接一天的開始。

　　我接續著上週的進度，其實上週所烘的桿子已經毀了，我拿起一根新木桿再重新烘烤，這次我特別注意它的方向性，若開始有左右扭曲的現象，我就立即校正，好不容易才彎好一支桿子。

老製弓師的精神

每晚，製弓師總是逐一拿起多年收藏的提琴弓出來欣賞，恭敬地把琴弓端在眼前，虔誠地眼觀弓，弓觀心，心澄神淨，凝神靜氣，摸撫著流線形修長的弓桿。咖啡色的弓桿，色澤深沈，弓尖看似靈敏銳利，貼著象牙片的弓面，象牙已因歲月的痕跡而泛黃，黃白色的象牙露出一條條的黃絲，尾庫則是鑲著優雅的圖案。

他若有所思的說：

「這是一支很好的法國佩卡（Peccatte）弓，那充滿力道的弧線，令我愛不釋手，我心凝形釋，探討它的風格，觀察它的精神，希望有所領悟。」據說古代的劍也是有精神的，劍有劍氣，鑄劍師窮其一生，致力於打造一把好劍，他如鑄劍師般，充滿禪意的精神與藝術家的風格。

他左手再拿起一支小提琴，兩手上的弓與琴伸到我前面，注視著我：

「西方提琴界有一種說法：如果有二種方案擺在你面前，一種是上好的弓配一支普通的

琴，另一種是普通的弓配上好的琴，你一定要選擇前者，可見弓的重要性。」

我對弓的認識所知無幾，接不上話，沈默又在我們之間落下。這種停頓時刻是常有的，因為他本來就寡言又易失神，而我也不擅言詞，所以我們都很習慣偶而出現這樣的冷場面。

他在製弓過程中，經常手持弓的兩端，作彎曲測試，以決定弓桿的粗細，若彈性太硬，就繼續削細弓桿，他告訴我：

「弓桿的彈性與強度最重要，弓桿要有彈性，在作跳弓時，才能靈敏反應，在輕觸或重壓的操作上，才能表現演奏家所需的力度。弓的重量均衡要適當，食指與小指才不會酸疲。弓的彎曲弧度要好，才能有適當的彈性。」

平日他跟幾個樂器行合作，隨時去收取待修的琴弓，他騎著腳踏車定期去取弓，有時候，也有熟悉的專業演奏家或提琴老師，會直接到他家來修弓。這些弓絕大多數只是替換弓毛，沒什麼技術可言。

一個週末的午後，我閒逛到他的工作室，正好有位中年客人，看似一位提琴樂師，不知從那打聽，找到這裡來，拿出一支弓來請教：

「我這支弓好像變軟了，彈性大不如前，請你看看怎麼回事，能不能修理？」

修弓師接下弓來，看了一下：

「你這支弓都變直了，當然會沒有彈性，原因是操勞過度，你可能演奏完後都沒放鬆。還有，這支弓的木料品質並不怎麼好，也就容易彈性疲乏，一分錢一分貨啦，我可以幫你的弓整形，讓你可再使用一陣子，但恐怕壽命有限。」

琴弓師認為這位客人忽略琴弓的重要性，平常不重保養，所以再說：

「弓對提琴的音色很重要，並不是用任何弓來演奏都一樣的，每支弓都有其獨特性，每支弓都有其特質，一支好弓就像歌唱家的喉舌，可以隨心所欲地反應自己的情緒。一支好弓可以表達提琴的溫柔，如在女士耳畔輕拂過的微風，也可以變為詼諧輕快，或瞬間轉為爆發的雷鳴。」

客人聽了猛點頭。

有天晚上，唱機播正放著古諾的聖母頌，製弓師的心情平靜而愉快，他告訴我一些深層的哲理：

「琴弓不應只是提琴樂器的配角，琴弓的好壞不應被忽

視，琴弓對演奏的表現，具有相輔相成的功用，大家都知道提琴可模擬各種音調，從纖細悠揚的歌聲，到激昂的情緒起伏。一支好弓是有生命的，琴弓製造雖是一種工藝，但製弓師若能用生命來打造，猶如從事一種藝術工作，也算是個藝術家。」

若以這樣的精神工作，製弓不只是藝術，而是超越了工作、責任，超越了藝術，已屬於宗教般的虔誠信念了。

弓桿的學問那麼多，對演奏技術那麼重要，可惜琴弓通常被視為提琴的配件，就像陳師傅的人生一樣，凡事低調，始終是配角，在社會邊際求生存。

弓頭雕製的藝術

　　接下來師傅教我做弓頭，他拿一片佩卡（Peccatte）的弓頭模板給我，佩卡是法國史上著名的製弓家，他的設計廣為大家所仿造。師傅說：

　　「大部分琴弓的頭是模仿佩卡、圖特或沙托里的設計，我比較欣賞佩卡的風格，他的弓頭曲線簡潔有力。」

　　在弓頭粗胚上先以模板畫出外形，然後以銼刀修出形狀，弓頭頸的弧度仍需以模板校對。我把弓頭與模板拿在頭上，面對玻璃窗亮處，若有不合，在空隙即透出明顯的光亮。

　　接下來的工作是磨弓頭面，這個弓頭面稍有弧度而非平直，在這個弓頭面上要貼一塊薄黑木片，黑木片外再貼一塊小白片，據說最好的小白片就是用象牙做的。

　　然後我以小刨刀修弓頭的雙側面，使其上窄下寬，左右對稱。對於雙側面的前端，又要修成漂亮的曲線，線條要保持流暢，並且生動有力。

　　師傅對我說：「一支弓桿的風格，主要是體現在弓頭的形狀上，在弓頭線條上相差毫釐，即看得出差異，這弓頭曲線沒

有標準，你要創造出最美的形態。」

　　我整天就聚精會神在這方寸的小件上雕刻，幾乎都忘了時間。其實屋外一直有機車呼嘯而過的聲音：

　　「嘟、嘟、嘟……」

　　或收買廢鐵、廢紙的擴音器聲：

　　「有壞銅、壞鐵、簿仔紙賣否？……」

工作室是臨路一樓的街屋，外面有聲音，我們都聽得到，但今天這些背景噪音，我都充耳不聞，好像完全不存在似的，而師傅也是努力趕做他的工作，我偶而抬頭讓眼睛休息一下，也看看師傅，希望跟師傅聊幾句，稍微解解悶，但師傅始終默默無言，害我也不好意思開口。

我終於體會，若能在這寂靜的內心世界處之泰然，不理外界的紛雜，那也是幸福的，怪不得師傅少與人來往，又沈默寡言，卻始終能自得其樂。

我又想到：難道遠離塵世，超脫凡俗，宗教般虔誠地工作，也是製弓的首要條件？

我有時甚至懷疑師傅是故意要磨練我的，他在雞蛋裡挑骨頭找毛病，是為了要培養我的耐心與細心。

我做好每個步驟，都要逐一送呈師傅檢視，經他認可才能做下一步驟。每次我都以為已經完美無缺了，但總是被師傅指正，必須一再修正，才能真正完工，以致於到後來，幾乎我失去信心。被退件是常態，被認可則屬令人意外的驚喜。

　　我真佩服師傅的眼力與嚴格的態度，連極微小的缺點，他都看得出，竭力地追求完美，真不知道他是如何練就的。

　　上禮拜把小白片黏上，經過一星期已極為堅固，現在我開始挖弓頭的洞穴，這洞穴是裝弓毛的地方，首先我用鑽機鑽了一個圓孔，再用平鑿刀將圓孔擴充成梯形孔。

　　師傅看了一下就說：

　　「線條要切得直，梯形上方可再寬一點。」

　　我拿回來修改，再恭請師傅檢查。

　　師傅：「洞內要清乾淨，雖然洞內是外表看不到的，對低級弓倒無妨，但高級弓應該清乾淨。弓頭穴也是人家鑑定名弓的重點，因為每一個人有不同的挖弓頭穴風格，而仿造者通常是仿造表面，不會去仿弓頭穴的做法。」

　　於是我再把這個弓頭穴修到無木屑、無刀痕，乾淨俐落的程度。

🎵 琴弓尾庫的製作

今天的工作進度輪到了學做尾庫。

師傅一早依他平日的習慣，先悠閒地喝完一杯咖啡，然後轉頭看著我說：

「來，我教你做手工尾庫的方法。」

師傅拿一小塊烏木給我，它比火柴盒還小，就像木炭般沉黑，木材竟有如此全黑的，著實令人稱奇。

師傅要我先在木塊一端，做一個1.5公分深的小平面。

我拿起平口刀仔細切，鋒利的鋼刀輕易地削過烏木，捲起薄薄的木屑，烏木的密度很高，木屑像紙片般地輕薄，絲毫未見木紋及毛細孔的痕跡。

我花了一整天的時間做這個小平面，在黃昏時分終於完成，我恭敬地拿去給師傅檢查。

師傅正埋頭苦幹，製作一支圖特式的大提琴弓，他所參考的是由客戶所提供的影印草圖。我輕敲門板：

「叩、叩、叩……」

「師傅，請幫我看看，這樣可以嗎？」

師傅放下他的工作，抬起頭來，拿起我的作品，他才稍稍一瞄，就皺著眉頭說：「面還不平嘛，線條也不直，要回去再修一下。」

「是、是、是，我再回去修改。」

我口頭上雖說是，不敢稍顯慍容，但心裡卻想：

「這是手工做的耶，又不是用機器車的，當然會不平，要做到完全平直，簡直是一項不可能的任務，師傅要求的標準怎麼那麼高？」

但是，師傅既然說再回去修改，那就表示可以再做好一點，我只能遵命執行，否則就是放棄學習。

於是我再努力細心地修改，首先是找出高突的區域，然後用刀切除，這說來簡單，但是當我切了突起的這邊，卻切過頭，於是只好再降低另一角，這麼一來，整個小平面早已超過1.5公分深了。我最怕的情況就是這樣，結果愈修愈糟。

　　這是很嚴重的缺陷，無法再繼續修改了，不待師傅指點，我自己去拿一塊新烏木塊重做。今天一天已經過去，整天的工作都白費了，下禮拜將再重覆今天的工作。

　　就在快休息打烊的時候，有個客人匆匆趕到，帶來一支巴洛克弓，請求師傅仿造。這支弓的弓頭呈尖長狀，甚具流線形之美；弓桿是蛇木做的，花紋極為特殊，黑褐雙色相間。這樣的客製產品是師傅最擅長的，也是個人工作室的優勢所在，要不然個人工作室怎能和工廠量產的廉價弓競爭。

　　不過師傅向客人表示，他手上沒有這種蛇木料，這種木料很少使用，他從未備料，雖然可用更好的木料—柏南布科木。但巴洛克時代，並沒有柏南布科木，建議採用黃檀木做，較符合時代背景，幸好，客人並沒有堅持用蛇木，這個訂單就完成了。

　　隔了一週，我終於修了一個甚為滿意的小平面，結果也獲得了師傅的認可。

接下來就是在小平面的背面修半圓，以便將半圓圈金屬環套進去，金屬環與木塊之間務必緊密無縫。我實際做下去，才

知道這是一個更嚴峻的考驗，因為現在四個相接面都要直密，一個面的相接都已經很困難了，更何況是四個面呢？

　　我花了一整天，將半圓修好，套上金屬環，然後一再地修正，自認強差人意，拿給師傅看，師傅一看就大聲嚷著：

　　「間隙太大了，必須要修得更精密才行。」

　　「這要用放大鏡來看。」

　　我以為是很完美的作品了，沒想到竟落得如此不堪，看來師傅的要求遠超出我目前的能力。

　　師傅東張西望地找尋他的放大鏡，又打開抽屜翻尋，但一時找不到。

　　我趕緊說：「我家有一支放大鏡，我下次帶來。」

　　天啊！工作竟然精密到必須用放大鏡看，以手工工作要將四個面緊密銜接，到四邊毫無間隙，這簡直是不可能的任務。結果我在心浮氣躁之下愈修愈慘，空隙反而更大，而且連垂直線都嚴重歪斜。

　　師傅：「這下子你又要重做了。」

　　我灰心得快要抓狂，心想再這樣下去，簡直沒完沒了，我

永遠也做不成，因為我目前的能力僅到此而已啊！然而我又想到全世界的製弓師傅都做得到，只有我做不到，一定是我努力不夠，才會如此。

製弓是一種修練，鍛鍊一個人的耐心，也像在修行，必須平心靜氣。製弓的學習首先是觀念，然後才是手藝。必須對工作有所認知，了解其誤差僅百分之一毫米，也就是千分之一公分的精密度，然後才是學習手工技巧。我真佩服師傅，他的眼力真好，追求完美，自我要求高。

師傅：「要做出一支好弓，首先要修身養性，培養精細的自我要求，以及追求完美的精神。一支弓的製作是融入一個製弓師的精神，如日本職人對工藝以宗教儀式般的專注精神，將神韻和生命注入作品中，除了眼到之外，還要具備手到的工藝技能，再加上敏銳的巧思，賦以琴弓藝術美學上的造形風格。」

「若能做到這樣，一支琴弓不只是工藝品，而是一件藝術品，是有生命的。」

師傅：「製弓的精密度比製琴還要高，一般製琴只要求風格，毋須講究精密的。」

然而，我卻是個不夠精細的人，甚至是有點糊塗，拿起銼

刀，本應磨這邊，卻磨到那邊去了，確是弓亦如其人，我真為自己感到沮喪。我突然想到，幸好我不是個醫生，假如我是個外科醫生的話，要切病人的左腿，可能會錯切右腿了，果真如此，我就該去跳樓，而不是只有重做。

其實對於要求不高的人，這個尾庫看來也還可以，所以這個尾庫確實很像我：凡事隨和。和師傅嚴格要求完美的態度相比，我實在是有愧身為處女座的人，沒有把這份龜毛精神善用在工作上。

半圓金屬圈套上後，還要削燕尾槽、銀片槽、鑲銀片及裝貝殼滑片，每一片的相接面都不得有間隙。

在這一個月內，我重做了四個尾庫，最後一個我自認很好了，但師傅的評論卻是：

「你看，還有縫呢！唉！馬馬虎虎，目前就這樣吧。」

看來師傅已有些不耐煩了，雖不滿意也只有放水，繼續下一個步驟，也許師傅認為儒子不可教，再繼續要求下去，只是徒然浪費材料而已。

♪ 琴弓工廠的高階師傅

　　這是家擁有上百名員工的琴弓工廠，座落在「琴弓之鄉」蘇州渭塘，在工廠頂樓有一間特別的工作室，裡面只有三個師傅在工作。工作室的空間寬敞，光線又明亮，非底樓的陰暗擁擠可比。這間工作室是高階工作室，從事層次較高的作業，高級琴弓都會拿到這裡來加工。

　　小趙曾在上海音樂學院的製琴專修班進修，算是科班出身，可獨當一面開設個人工作室，在工廠裡這種人才並不多。他原本在這個工廠的製琴部門，自從製琴部門關閉後，就調到這工作室來。他平常做些特殊性的工作，例如鋸象牙、製象牙小白片、製玳瑁尾庫。他手藝特別精巧，拿著大鋸子，卻能鋸

出又小又薄的象牙片。他來自安徽，帶著太太與一個小女兒住在老闆的房子裡，老闆惜才，把他閒置的舊家借給小趙一家人住。安徽在明清時代雖然是個文風鼎盛的地方，但解放後卻是個有名的窮省，尤其文革時曾餓死不少人，很多人流離失守，紛紛逃難到江蘇來當乞丐；當時蘇州就有不少安徽乞丐，據說乞丐即使不是安徽人，也對人說來自安徽，以博取同情。小趙來自荒災受災戶，對此遭遇一直耿耿於懷。

　　坐在小趙旁邊的是熊腰虎背的小范，他也非本地人，來自浙江金華。他以前也是製琴部門的師傅，在這工作室做些精密手藝的工作，大部分是製造特殊尾庫，例如低音提琴尾庫、玳瑁或象牙尾庫等等。有時候業務部門會送來幾支待調整的琴弓，那些琴弓的八角螺栓過於緊繃，必須請師傅加以整修。小范的眼力與手藝極其精湛，看物件細微處，比我使用放大鏡還看得清楚，我磨了一個禮拜還磨不平的弓桿面，他只消五分鐘就替我磨平了。小范年齡已三十好幾，尚未結婚，正在追求一個女孩子。中國人至今尚流行早婚，只要一結婚，就準備生兒育女了。小范也是老闆珍惜的人才，他與小趙都住在老闆提供的同一棟房子，可省下房租費用。

　　第三位師傅是小蔣，是蘇州本地人，長得清秀斯文，跟一般舉止粗魯的大陸人大不相同，他在本廠已有八年年資了，現在主要是做修弓頭的工作。高級弓經樓下工人雕製過後，都會再送到這裡來，讓他再加工一下，他三、兩下就會把弓頭修得漂漂亮亮，使普通弓變成高級弓。他太太也在廠裡工作，他們還有一個可愛的女兒。

　　這三位師傅儘管外表大相逕庭，但個性類似，都內向而沈默，大家工作時都像拼命三郎似地趕工，效率極高，從不停滯摸魚，也很少講話。他們領的是日薪，而非按件計酬，工作時少相互交談，但愛聽收音機，小趙與小蔣各一臺收音機，都大

聲播放，聲音常互相干擾，卻相安無事，大家都有在工作中聽收音機的自由。

在這頂樓，由於溫度極高，三人各有一臺電風扇直吹著身體。據說到了仲夏，氣溫高達三十九度，即使整天猛吹電風扇也無濟於事，整個房間都如烤箱般熱烘烘的，這種環境實在無法工作，於是工廠乾脆放暑假，每天只上半天班。

由於這三位師傅來自不同的省份，有各自的方言，他們之間必須講普通話才能溝通，也正好如此，我才能聽懂他們的對話。但他們的國語都有很濃厚的地方腔調，小趙講的國語充滿了家鄉土音，我聽了頗有熟悉感，後來想起，就是當兵時，我們營長的口語。而小蔣的蘇州口音，音帶窄細，讓我想起從前雙十國慶時，站在操場聽總統蔣介石廣播的聲音。小趙告訴我，蘇州及浙江一帶，腔調都類似，也就是所謂吳儂口音。

我猜想他們日薪應該有一百元人民幣，假如一個月做個二十八天，那麼一個月就有二千八百元的收入，在當時已是一般工人的兩倍了。

♫ 琴弓客戶

今天近中午時，一對男女客人結伴而來。男的是北部一個樂團的演奏家，遞過來的名片顯示是小提琴首席，名字似曾在報上藝文版看過；女的很年輕，不知是夫人還是女友，年紀好像有點差距，說是來為樂團選購琴弓的。

今天有貴賓來，師傅仍是一身棉質白襯衫上衣，黃卡其長褲，不脫平日樸素本色。

演奏家：「我們樂團原本經費不足，已經多年沒有採購樂器了，最近有點小預算，可以買些琴弓。」

師傅拿出了十幾支弓，逐一擺在桌上，供客人自由挑選。

這位演奏家很內行，他熟練地拿起琴弓，緩緩地轉動弓尾螺栓，仔細用手體會螺絲的滑動，檢查轉動是否平順，再把螺栓旋緊到演奏的張力，然後以弓毛在左手上輕敲，以測試弓的彈性。

接著他把弓轉得更緊，弓桿幾乎成一直線，只有在弓頭的地方稍有弧度，他把弓桿拿在眼睛前面，像拿槍射擊瞄準一樣，看看弓桿有沒有扭曲，檢查弓桿在弓毛拉力下，是否會左右側彎。

　　之後演奏家放鬆弓毛，但保持弓毛的直線狀態，看看弓毛
會不會碰到弓桿；這時弓毛不應該碰到弓桿的，否則就表示弓
桿的弧度過彎。

　　演奏家做了一些檢查之後，又拿起一支琴試奏，看看每支
弓實際的演奏能力。

　　客人逐一測試每支弓，最後從中挑出了六支滿意的好弓。

　　經過如此費心費時的挑選，時間已是下午一點了，師傅熱
情地邀請客人到珍珠湖畔一家江浙菜館吃飯，連我也一起作
陪。這家菜館位置很好，門口院子有棵大榕樹，旁邊就是珍珠

湖，我們選了一張靠窗臨河的餐桌，窗外視野大開，景緻一覽
無遺，天空潔淨晴朗，對岸的樹木清晰可辨，顯現不同層次的
綠蔭，有幾團白雲飄浮在天際，此時大家的心情都很好。

吃飯場合是輕鬆的，把業務與工作放開，大家得以更進一
步地交談。

演奏家問到：「師傅，你認為做一支弓最重要的是什麼？
技術、創意或藝術？」

師傅：「技術是基本要求，對於一個熟練的製弓師來說，
應該不是問題的。而創意可能要有一點點，但不能多，因為必

須要保存基本的傳統風格，不應有太大的變動，此外，一支弓的整體藝術表現則是重要的。」

「琴弓的製作在國際已被歸為藝術，若無藝術層次上的表現，則成為工匠的產品。藝術是有個性的，如果只用統一的標準來規範，就不能稱之為藝術了。」師傅再說。

演奏家：「琴弓製造一方面要求嚴謹、實用，另一方面又追求藝術表現，實在不容易。看來琴弓的藝術表現，能夠發揮的不多，差異那麼細微的藝術風格，在外行人眼中，根本完全看不出來。」

師傅：「其實你說的也沒錯，琴弓的創意在圖特時代就已發展到完美極致，後人很難超越，二百年來再也沒人能設計出更好的弓了。」

「既使我取得了特殊材料，如象牙、玳瑁或鯨鬚等，這些材料也都是前人使用過的，根本不算創意。」

演奏家：「對了，順便問你，為什麼黃金配件的弓比白銀配件的弓貴那麼多？金子雖貴，也貴不了那麼多啊！」

師傅：「你說得對，金子沒貴那麼多，但貴的是木料，黃金配件的弓都是選最好的木料桿子。好的柏南布科木難找，價

格差異很大，製弓師若買到很好的木料，當然要拿最好的配件來配囉，也就是金子，所以黃金弓內含著頂級的柏南布科木料，金弓的木料與銀弓的木料自是大不相同。」

「原來如此，重點是貴在木料，一分錢一分貨。」

「我還有個疑問，你個人工作室如何與工廠競爭？人家工廠大批進貨，材料成本低，工人年資低，人工成本也低，又進行大量生產，可以壓低價錢。」

師傅：「市場是有區隔的，我做的是純手工；工廠是機器輔助大量生產的，品質與價值大有不同。你們看我只有一個人，沒有辦公室，又沒有聘業務或祕書，也不花廣告費，所以成本也低，我弓子的價錢也沒比歐美的工廠弓貴啊！」

師傅今天很高興，因為客人的身分不凡，又一口氣買下了六支弓，確是大好的客戶。

製弓城鎮渭塘

　　千里迢迢來到製弓城鎮蘇州渭塘，為的是拜師學藝，向陳龍根老師研習製弓技術。我從上海搭乘高速火車到蘇州，然後叫部計程車直奔渭塘，計程車在高速公路上足足跑了一個小時，遠離文風鼎盛的蘇州市中心。

　　旅館就在珍珠湖畔，我將在此寄居一個半月的時間。珍珠湖是渭塘最大的湖泊，湖內生長著一種能產珍珠的貝殼，是中國淡水珍珠的起源，遠在春秋時代，吳王闔閭便派人在此採珠了。自古有謂：「天下珍珠渭塘先，渭塘珍珠甲天下。」

　　渭塘歷史悠久，現在雖然看到的盡是開闊的馬路、工廠與鋼筋水泥建築。但本質上仍是個典型的江南水鄉，境內湖泊遍佈、水道縱橫，離盛產大閘蟹聞名的陽澄湖不遠。對於大多數人來說，渭塘最有名的是珍珠，是中國的產珠中心。渭塘也是中國最早人工養殖珍珠的地方，現在人工養珠的技術已拓展到各地，但渭塘仍是珍珠的集散地，建有龐大的珍珠交易市場。原先渭塘有很多攤販式的珍珠市集或傳統的珍珠小店，後來都集中到一棟現代化的商場大樓裡了，而這棟大樓對面，又正在蓋另一棟更大的珍珠交易大樓。

　　旅館附近有家餐館，做的是四邦菜，也就是各省的菜餚，但我偏愛的還是本邦江浙菜。我常點醬炒田螺、紅燒鯽魚、蔥爆鱔魚、東坡肉等。這餐館的菜色可口又實惠，只是我一個人，每餐最多也只能點個兩道菜，再好吃也只能輪流點著吃。

　　此外，提琴樂界的人都知道，渭塘是世界最大的琴弓生產城鎮，可惜琴弓產業不若珍珠產業，可形成商業街或市集。三十幾家大大小小的琴弓製造廠，座落在市區與郊外，有的則隱居在田中的農舍內。工廠規模大者工人百餘人，小者一人工作室，周邊尚有尾庫製造或弓桿切削等代工業，也有材料如金屬片、金屬線、馬尾毛及貝殼片等的供應商。渭塘鎮所生產的琴弓除了基本

的低音、大、中及小提琴外，尚有巴洛克弓、碳纖弓，現在已研發出包木皮的碳纖弓，製弓產業鏈的橫向與縱向發展齊全。

　　原本在北京、廣州、瀋陽等地也都有生產琴弓的工廠，而且也有提琴工廠，樂器產業基礎極為堅強，但為什麼條件較差又偏僻的渭塘鎮，會發展出製弓產業呢？這要從蘇州的工藝傳統說起。自古蘇州的木工業就特別發達，以「蘇作」家具聞名於世，培養了很多木工師傅。在渭塘有一位木工師傅張金海先生，1968年在木工的基礎下，又到蘇州樂器廠學了製作琴弓技術，後來在家裡承接樂器廠的代工工作，其子張明生跟隨父親工作，也學得琴弓技術。一九六八年張明生在渭塘創立了當地第一家民營製弓工廠——強生琴弓廠，員工達百人之多。

渭塘另一家極具規模的製弓廠，是我師父陳龍根先生經營的聞樂樂器廠。陳龍根與張明生有親戚關係，且生於同一村子。年少時他向業已退休的張金海學木工，從事紅木家具製造達六年之久。後來他進上海音樂學院的製琴專修班學習提琴製造，雖然他沒有正式學過製弓，但自行摸索琴弓製造的祕訣，時常求教國際上獲獎無數的同鄉葛樹聲先生。一九九四年陳龍根與一位製弓師傅合夥創設聞樂樂器廠，製造提琴與琴弓，是渭塘的第二家製弓廠。陳龍根本人極有天份，手藝精湛，追求完美，再加上毅力與恒心，在國際製弓比賽上屢次獲獎，聲譽卓著，成為大陸最有名氣之製弓師。陳龍根亦是個個性開朗之人，有企業家之精神與能力，曾收了幾位臺灣徒弟。數聞樂樂器廠現專事琴弓製造，員工亦多達百人。

琴弓製造在工廠裡是以專業分工的方式，每個階段工作皆由不同的工人完成。工人長期從事同單一技術，培養出熟練的手藝，再配合專門研發的模具與機器，提高了作業效率，加上大陸便宜的人工，尤其渭塘的工人大多來自安徽、河南等內陸

省份，意味著人力的充沛與低廉，使原本昂貴的琴弓變得價廉普及。但在眾多廠家削價競爭的情況下，價錢一直無法提高，致利潤愈趨薄弱。

在渭塘另有不少個人家庭工作坊，他們在熟練的技術下，就可以單人快速生產琴弓，生產過程由一個人全程完成。個人工作坊依靠樂器展的參展，來接取國外訂單並打開知名度。但這種個人工作坊的產品仍不算手工琴弓，其差別關鍵在於尾庫的製作。個人工作坊是買進現成尾庫來裝配在琴弓上，而師傅手工琴弓的尾庫必須自行製造，這也是國際琴弓比賽的技術要求。因為尾庫的製造極為精密繁複，要提高尾庫生產效率與降低成本，有賴專業的尾庫生產廠家。

渭塘原本沒有音樂的歷史與提琴文化的背景，琴弓的製造是從表面的模仿開始的，其品質是多年來透過代工與客戶的要求而改善的，很多琴弓細節，是經由專業客戶的指導而摸索出來。多年生產的經歷，慢慢探究出琴弓的功能與美學的內涵。渭塘製造的琴弓以其物美及產量，成為世界最大的琴弓生產基地。今日渭塘的琴弓產業欣欣向榮，個人工作坊仍會繼續增多。

4

製琴城鎮之旅

♪♪ 克雷蒙納之旅

　　義大利克雷蒙納，是所有製琴家及提琴愛好者的朝聖之地。世界各地的製琴師，把到克雷蒙納深造，當作是一生的夢想；而提琴演奏家，也將擁有一把克雷蒙納製造的名琴，當作最為渴望的收藏目標。

　　每次到克雷蒙納，我總在米蘭火車站換火車。因為克雷蒙納的位置偏離縱貫鐵路的主幹道，從米蘭到克雷蒙納跑的是普通火車，而且常要等待許久。最近一次我是直接搭計程車過去，省下不少時間與精力，雖多花點錢，但對於旅行者而言是值得的。

　　在計程車長途的路程上，自然與司機聊天，正好可以探聽一下資訊，這機會也屬難得。

　　「請問克雷蒙納最有名的製琴家是誰？」

　　司機毫不遲疑地回答：「當然是莫納西與畢索洛蒂囉！義大利提琴的聲音是越拉越好，時間越久越好，這是義大利提琴傳統的優點。」

　　連義大利人都推崇莫納西與畢索洛帝，看來我們臺灣的情報不假，提琴界人士也常提到這兩位大師的大名，有識之士都知道收藏他們的琴。據估計臺灣已有近百支他們的琴，擁有十支以上這二位大師提琴的收藏家不在少數。不可否認，臺灣是這兩位世界名師的大客戶。此外，莫納西與畢索洛蒂也是克雷蒙納提琴復興的推動者，在當世有其重要地位。

　　到克雷蒙納不要只有看琴買琴。其實這小城甚有可觀之處，整個城鎮都是十四世紀建築，到處是文物古蹟，足以讓人多留兩天，悠閒地欣賞這裡的街道及建築物，仔細地參觀博物館及製琴家工作室，也可盡情品味美食。

　　旅館最好是挑選鄰近城中心的廣場，如亞士托雷亞、大教堂或帝王旅館。義大利城市廣場乃市民的生活中心，廣場周圍有大教堂、尖塔、市政廳及市民議事廳等古老建築。克雷蒙納六百年來的光陰是凝固的，大教堂仍在作禮拜，市政廳也仍在辦公，市民們仍向廣場聚集。每到週末晚上，男男女女、老老少少穿著整齊，甚至穿上名家設計的禮服，湧上街頭，讓人以為她們正要趕赴一場盛宴，其實不是。原來各街道的人群都朝向廣場，然後人們或站在廣場中央，或坐在大教堂階梯。她們沒什麼宴會，就只是聊聊天，難得一個不約而同的夜生活，可

以穿上喜愛的衣服見見朋友。

　　克雷蒙納小小的城鎮竟也有豐富的美術館及博物館。文藝復興時期克雷蒙納有其特有風格的美術學派，都是大幅的宗教題材的油畫。博物館內藏有羅馬時代的石雕、陶瓷，甚至中國的青花貿易瓷。當然最獨特的是製琴博物館，內藏甚多的史特拉底瓦里製琴器材及工具。在市政廳樓上則藏有幾支珍貴的名琴如：史特拉底瓦里、阿瑪蒂、瓜奈里等人的作品。

　　製琴工作坊則隱藏在中世紀迷宮式的街巷中，它沒有醒目的招牌，而以櫥窗顯示它的商業屬性，在整片玻璃櫥窗內，製琴師以他的巧思擺出提琴，招貼或器具，透過玻璃可見裡面工作室的擺設，有木材、半製品及工作檯。小工具則掛在牆壁板上，漆料一瓶瓶地擺在架上，新琴及舊琴有序地懸掛在繩子上，牆上貼著樂器圖片。店內的焦點是師傅的收藏，如古樂器、古董與藝術品等，師傅們以獨特的文物吸引客戶的眼光，並突顯師傅的品味與技術。有時在中庭院子，可看到被掛起來

的提琴，在溫暖的陽光下曝曬，就像洗衣店晾衣服一般，讓油漆乾燥並使聲音圓潤。

克雷蒙納沒有滿街的提琴店，甚至難以找到一家樂器行；這裡沒有提琴工廠，它仍然維持傳統的個人工作室，慢工細活，品質至上，不求量多。別以為隨時隨地可聽到提琴音樂，你只能偶然聽到製琴師的試琴聲。沒有滿城的招貼。難得看到提著提琴在街上走路的人。

教堂與城堡都建於提琴發明之前，教堂內仍是聖經故事與聖徒的繪畫與雕刻，所以看不到提琴的石刻或壁畫，也沒有一般教堂常有的天使奏樂圖。一切都若無其事，製琴小鎮竟與一般城鎮並無二樣，提琴似乎不曾存在這個地方，歷史上彷彿不曾有任何製琴的痕跡。

♫ 布雷西亞之旅

　　前往義大利布雷西亞的行程，是一段令人期待的旅行。因為我從德國南下，火車越過阿爾卑斯山，行馳在積雪的高山鐵道上，可沿途欣賞阿爾卑斯山最典型的景緻。

　　火車不歇息地在山麓上奔駛，只見窗外到處白雪皚皚，堅冰凝結，雲杉整齊一片挺直高聳，這是人造林，也是製造提琴最好的面板。

　　談到提琴製造的歷史，就不能不提到布雷西亞這個城市，布雷西亞的提琴歷史甚早，甚至可說是小提琴的發源地，第一代製琴家阿瑪蒂的老師，最早就是在布雷西亞開設製琴工作室，然後才搬到克雷蒙納。布雷西亞可說是義大利最早的製琴中心，曾經生產古提琴及撥弦樂器，達沙羅及馬奇尼師徒創造了布雷西亞製琴學派，也影響了後世製琴的發展。

　　火車抵達布雷西亞，出了車站，首先讓我甚感迷惑，眼前景觀竟是現代化的大廈與公寓，而非期待的千年古城，我拖著行李一路往前，打算先尋找旅館再說。走著走著，已越過了好幾條馬路，繞來繞去花了一個多小時，竟連個旅館與商業區都

看不到，最後只好走回火車站搭計程車：

「請幫我找家旅館，便宜一點的。」

計程車經過了古城區，到了古城區邊緣，有家餐廳兼旅館，雖然其貌不揚但價錢便宜，又近古城區，令我滿意極了。

行前，臺灣的朋友幫我介紹了一位在布雷西亞的製琴家法梭先生，稍作休息後，我立即拿地圖按址找去，在一條老巷內找到了他的工作室。

　　法梭先生的工作室裡堆滿了製琴器材，可見其製琴資歷不淺，他親切地招呼我，讓我頓時疲憊全消。

　　但法梭先生神情遺憾地說：

　　「我不知道你要來布雷西亞看什麼？現在布雷西亞只剩兩個製琴家，布雷西亞的博物館原本藏有幾支古琴，以前還展示在玻璃櫃，但現在連展示都沒有了。」

　　城市旅遊介紹書並沒有提到製琴業，似乎提琴製造歷史已在這個城市完全消逝，地方政府也完全遺忘這件事。法梭先生對於布雷西亞製琴產業凋零的現象，也覺得有點難過。

Brescia.

　　在他的工作室中，讓我感覺，他是布雷西亞現今唯一僅存的製琴家。

　　我略顯失望：

　　「我不一定去看提琴樂器，有任何製琴相關的歷史遺跡都好，至少我曾來到這個製琴聖地。」

　　法梭先生想了一下說：

　　「這裡唯一的提琴遺跡是達沙羅的紀念碑，就在附近一座古教堂，我可以帶你去。」

　　法梭先生帶我走出工作室，朝向古教堂走，那裡有座達沙羅的紀念碑，我們邊走邊聊。

　　法梭先生：「若無布雷西亞的馬奇尼，即無耶穌瓜奈里的成就。」

　　我回說：「是啊！世上唯一足以抗衡史特拉底瓦里提琴的是耶穌瓜奈里提琴，而耶穌瓜奈里的琴就是參考馬奇尼的琴做出來的。」

　　我們穿過一條窄巷，右手邊是老教堂高聳的圍牆，走到盡頭，法梭先生指著圍牆上的浮雕：

「這就是達沙羅的紀念碑，他就葬在這教堂內。」

我看到這座刻有小提琴的紀念碑，不禁眼睛一亮，太好了，這正是我想看的，這座教堂至少四百年了，在這麼不顯眼的地方，若非法梭先生帶領，不可能找到這裡，我趕緊拿起照像機拍了又拍。

在這紀念碑對面有一家咖啡屋，是以達沙羅命名，招牌是個琴身的形狀，似乎是在這個城市之中，唯一殘存提琴輝煌歷史的地方。

我再問：「馬奇尼是否也葬在這座教堂？」

法梭先生：「馬奇尼在瘟疫橫行間失蹤，據說當年臥倒在外頭路旁，被當成無名屍，於是埋在亂葬崗，沒人知道他葬在那裡。」

提琴歷史已成雲煙過眼，布雷西亞的旅遊資料未有提琴的蛛絲馬跡，提琴好像不曾在布雷西亞存在過，我在達沙羅咖啡屋喝了一杯咖啡，坐下歇息，憑弔這個歷史上的提琴古城。

♫ 米騰瓦之旅

在製琴史上，米騰瓦的知名度僅次於義大利的克雷蒙納，要研究世界的製琴史，米騰瓦是一定要來的。

我坐火車自慕尼黑南下，到了米騰瓦，才一下車，就被雄偉的景觀震懾住。鐵道旁是陡峻的山脈，山頂積滿了白雪，事實上米騰瓦就座落於阿爾卑斯山谷中。米騰瓦這個山村在外觀上相當整潔明亮，老式的木屋建築，典型的巴伐利亞風格，房屋外牆畫著美麗的濕壁畫。這些濕壁畫多與提琴主題有關，米騰瓦即是以地方特色及製琴歷史而發展成著名的旅遊勝地。

我拖著行李沿街一面欣賞著這些別具特色的建築物與濕壁畫，同時也尋找旅館，我想在這個旅遊勝地一定有很多民宿，而且是那種傳統山村特色的旅店。但是我把整條街都走完了，再走進小街繞行，就是看不到一個 Hotel 或 Accommodation 或 B&B 或 Guest house 的招牌。這時還下起雨來，幸好我隨身帶有傘，也不知道雨會下到什麼時候，我辛苦地撐著傘趕路。

走著走著，我真不敢相信，在一個那麼多遊客的地方會沒有旅館，所以不死心又繼續走，最後終於看到一個 HOTEL 的招

mittenwald.

牌，我敲了門，一個農夫開門探出頭，他卻指著屋後山丘，我抬頭一看，兩條腿都軟了。一段曲折的階梯通往一棟簡陋的平房，卻不是巴伐利亞傳統特色的木屋，我幾乎沒有力量再抬那麼重的行李上去，但又沒有其他選擇，唯一感覺愉快的是，見到開滿小黃花的山坡，而且那麼偏遠的小旅館一定不貴吧。

果然屋主老婆婆說住宿一天只要二十三歐元，合臺幣不到一千元，在臺灣也很難找到那麼便宜的旅館了。

原來剛才一路上，看到好幾戶人家門口掛個「Frei」的招牌，德文的 Frei 就是英文的 Free，空的意思，表示他家有空房間可出租。

趁著時間尚早，我便趕往製琴博物館，博物館是一棟四百年歷史的老屋，這個博物館佈置了一間古老的製琴室，還有極為豐富的提琴收藏與介紹資料，其中最有趣的一張照片是提琴路邊攤，在路邊擺攤販賣各式提琴，說明書上寫著：

「十八世紀時，提琴是米騰瓦的特產，許多路過商旅或外地採購者，都特地到此採買提琴。也有些提琴販者，攜帶提琴貨品到各地沿街擺攤販售。」

米騰瓦自古就是阿爾卑斯山麓商道的重鎮，來往大多是貿易

商，形成了商業性格濃厚的城鎮，所以他們早就習慣把提琴視為一個商品來經營，而非精緻的工藝品，不追求創造的藝術性。

義大利的克雷蒙納有阿瑪蒂、史特拉底瓦里及瓜奈里等製琴名師，而米騰瓦則乏善可陳，但到了十八世紀，義大利的製琴手工業卻不敵米騰瓦的提琴工業，昂貴的義大利琴逐漸被米騰瓦低廉的提琴所取代。

我仔細地觀看這些解說資料，並又拍了許多照片。米騰瓦的製琴業並不像義大利的製琴業所強調的手工與藝術特質，米騰瓦就像一般德國的工業，追求效率與產量，所以手工的提琴製造到了米騰瓦，就發展成分工合作的生產模式，提琴的各部零件都由專業工人分別生產，再上生產線組合，銷售也是由貿易公司經銷。十八、九世紀，當堅持手工藝術的義大利製琴師傅，還坐在家裡等待客人上門訂貨時，米騰瓦提琴早就由貿易網行銷全歐洲了。但到了二十世紀初，米騰瓦製琴業也沒落了。

米騰瓦街上偶而可看到製琴工作室的招牌，把提琴或半成品擺在窗口，客人自可會意它是一個製琴師的家。在教堂邊有座克羅茲銅像，他是米騰瓦製琴業的始祖，觀光客不管對其生平是否了解，都會在這個地標拍照留念。

　　我今天除了搭火車的兩個小時之外，沿途都在走路，至少已連續走了八個鐘頭，晚上特地選了一家有地方特色的餐廳吃飯，我相信一頓豐盛的晚餐可以有效消除整天的疲勞。這餐廳外表是暗色的木板屋，櫥窗掛著提琴及製琴工具，我原本以為屋內還有更多的提琴器材可看，可惜並沒有其他特別的陳列。我點了德國烤豬腳，又叫了一杯黑啤酒，餐後甜點選了一份梨子派，好整以暇地享受在地的美食。

　　因為進餐得晚，等我吃完梨子派，喝下最後一口咖啡，轉頭望窗外，才發現街上早已陷入一片黑暗冷清，路上連一個行人蹤影都不見了。

　　米騰瓦有一座世上歷史最悠久的製琴學校，為十九世紀巴伐利亞國王所設立，比義大利的製琴學校還早。第二天我尋線找到製琴學校，在學校大廳閒逛，又向行政人員索取入學資料，然後硬著頭皮請求參觀，幸好校方的態度甚為友善，特地找了一位製琴老師帶我參觀。

　　我居住的民宿，主人是一位駝背的老婆婆，我只有早餐時會見到她，她總是一副硬石般嚴肅的堅毅表情，緊閉著雙唇，是位典型的德國婦女。我臨走時客氣地對她說，希望明年有機會再來玩，再住她這裡，然而她卻感傷地說：

　　「我已經很老了，不知明年還在不在。」

mittenwald

🎵 密爾古之旅

我背著這支在帕都瓦買的小提琴，拖著行李，來到了法國的製琴城鎮密爾古。密爾古是歷史上繼米騰瓦之後的世界製琴中心，是很多法國製琴名家的故鄉，但位置卻相當偏遠；它在巴黎東南方，離巴黎有四個小時的車程，中途還必須在南錫換車。

下了火車，首要之事就是找旅館，頭正好看到火車站前方一棟建築物上有個HOTEL的招牌，心中大喜，立刻前往準備投宿，到了門前，才見大門深鎖，我側頭往旁邊的窗戶探視，更發現玻璃全破，屋頂半毀，我驚慌失措地落荒而逃，這旅館看來已荒廢多年，猜想自二次大戰時早已廢棄，那麼少說也有六十幾年了。

我往市區方向走，一路上的街景灰濛，竟比不上阿爾卑斯山村落的光鮮亮麗，密爾古比想像中還要沒落破舊，我心想：

「這裡是法國嗎？真的是先進國家嗎？」

但我對這個法國製琴名城仍有信心，我知道它有製琴博物館、製琴學校，我相信市區一定有很多商店與旅館。

　　可是我在烈日當頭下徒步走了好久，竟看不到一絲商業氣息，街上原本應是商店的街屋，門戶竟全都緊閉。我又見到一個 HOTEL 的招牌，仔細一看，也是廢棄多時，天花板都塌陷了，如同鬼屋，我又趕忙落荒而逃，我好像「人間道」電影中的小書生，誤入了鬼屋「蘭若寺」，被姥姥樹精鬼糾纏，老是陷入荒屋，一直逃不出她的魔掌。

　　後來我終於看見幾個提琴工作室的招牌，延續了一點提琴重鎮的命脈。好不容易走到一條有商店的街道，這是密爾古城內唯一的商店街，但也都賣些簡單的日用品，沒有豪華些的精品店與藝品店，甚至連一家咖啡屋也沒有，我想買一瓶礦泉水，竟有困難，最後我在加油站才買到了一瓶水。

　　我順便問加油站：

　　「這附近有沒有旅館？」

　　老闆指著郊外：「那一頭有家汽車旅館。」

　　我順著手勢望去，有點茫茫然，那是看不到建築物的荒郊野外，視線內根本沒有旅館。

　　走了好久，好不容易住進旅館，天色已黑，趕快聯絡本地的一家琴橋工廠，約好明天拜訪，這是我的樂器行朋友所介紹的。

　　我不禁要感謝我的朋友介紹這位法國人：梅洛先生，一位年輕未婚的帥哥，他是一家百年歷史琴橋工廠的少東，目前已接手公司業務。他熱情親切地接待我，還親自到旅館來接我去他工廠，他告訴我：

　　「現在密爾古有七家個人提琴工作室，一家古琴工作室，這個數字隨時在改變，經常有人進來，有人退出，退休或過世，我們工廠有五位製琴師，算是這裡規模最大的，我們的師傅都有能力以手工獨立製造一支提琴。」

　　我看到辦公室牆上的老照片，在舊時代的工廠裡曾有童工與女工，我突然想到：

　　「密爾古是世界最早將提琴製造機械化的地方，在什麼地方可以看到製琴機器？」

　　梅洛先生惋惜地說：

　　「密爾古的製琴業發展於工業革命時代，提琴製造以工業化生產，勞工領取微薄的工資，孩子年紀很小就出來做工了。但二十世紀初，東歐有更低廉的產品，密爾古的提琴產業便逐漸蕭條，工廠一家家地關門，貧窮失望的工人把這些製琴機器拿去銷毀變賣了，有關遺跡早已不復存在，以至於現在博物館

也找不到東西可展示。」

梅洛先生帶我參觀工廠，廠房外空地上堆了一些楓樹原木，他說：

「木材通常是在冬天砍伐的，灑水是為了防止龜裂，到了年中，原木就處理完畢，到明天冬天才會再進原木。」

進入工廠，木材被逐步切割，切成小木片，還要在乾燥室裡擺一陣子。他指著最後面的一間工廠說：

「那一間是進行琴橋加工的，這是我們的技術機密，不能參觀。」

梅洛先生接著開車帶我去參觀提琴博物館，這裡有一支二層樓高的提琴，觀眾可以走進裡面觀察提琴內部構造，噱頭十足。這博物館收藏的主要是本地的製琴名家作品，如維堯姆、魯波及香奈特等人的琴。

到博物館最重要的便是收集資料，有些罕見書刊也只有博物館才出售，即使是法文版的，也必須先買下，否則到外頭就不容易看到了，我趕緊選購了好幾本書。

然後我們又去製琴學校，幸好梅洛先生事先已預約，我得以參觀他們的教室與實習工廠，否則會不得其門而入。

學校接待人員介紹說：

「學校是三年制，一年招收十名學生，學生入學條件是具備學士程度，年齡不限，需具備提琴樂器的演奏能力。」

法國人是親切好客的，到了午餐時刻，梅洛先生開車帶我到鄉間餐廳吃飯。通常鄉間餐廳是強調情調與地方風味的，這是一頓很正式高級的法國餐。首先送來的是一杯本地產的香檳酒，它的特色是摻配香草，有一股特殊的風味；然後是沙拉；主菜我選的是當令的野雞肉，特別以無花果醃製，略帶水果的香甜。

mirecourt

Mirecourt

美食當然要有葡萄酒搭配，我們點了一瓶本地酒莊產的紅酒，服務生送上一碟起士，是搭配紅酒的點心，甜點則是焦糖布丁。

我們一面享用餐點，一面聊天，不知不覺已過了兩個鐘頭，法國餐就是這樣：

慢慢悠閒地吃，盡情聊天，輕鬆地享受美食與人生。

第二天早晨，我八點半就到火車站準備搭車，希望早點到達巴黎，然而卻發現要等到中午十二點才有火車；在密爾古這種偏僻的小地方，一天就只有兩班火車到巴黎。

我拖了那麼多的行李，什麼地方也不能去，即使再走回城裡，也沒什麼店可逛，正好一個流浪漢從車站長椅起床離開，如此一來車站就空無一人了，於是我接替流浪漢坐下去，順便把昨晚未乾的內衣褲拿出來，掛在椅背上晾曬。

🎵 福森之旅

　　我的提琴之旅第一站就是德國的福森，福森是歷史上最古老的製琴城鎮。在慕尼黑往福森的火車上，我巧遇兩個年輕的東方人，他們講的是臺灣腔的國語，我判斷他們是臺灣來的，不過，他們怎會想去福森這個小地方呢？

　　我好奇地問：「你們是臺灣人吧？」

　　「是啊！」他們望著我，點點頭。

　　「我也是臺灣來的，你們要去福森玩？」

　　「我們到慕尼黑出差的，就近到新天鵝堡玩。」

　　德國的新天鵝堡是有名的觀光勝地，我早就聽說的，但始終未曾造訪，我這趟旅行只為尋找提琴樂器，沒有特別注意一般的觀光勝地。於是再接著問：

　　「新天鵝堡離福森多遠？」

　　他們相顧而笑：「很近，坐車十五分鐘就到了。」

　　我心想，我好不容易到這麼遠的地方來，應該順道去新天鵝堡看看。

　　福森位處山區，森林盛產木材，森林居民多善於木器工藝，在小提琴發明之前，此地人民就已開始製造維爾琴、魯特琴等樂器了。在窮鄉僻壤的山區，學得製琴的技術後，最好的出路是移民到大城市開工作室，所以遠在十七世紀，維也納、威尼斯、里昂等歐洲大城市的製琴師，很多是從福森來的。福森街上有座手持魯特琴的製琴師銅像，光頭卻擁有茂密的鬍鬚，特殊的造型神似狄芬布魯克。狄芬布魯克是福森十六世紀

最有名的製琴師，雖後來移居里昂，但福森仍以他為榮。

今天到福森的旅客大多是為了去新天鵝堡，他們只在福森街上短暫遊逛，而我要在福森鎮上作較長的停留，所以我可以悠閒地在每一條大街小巷漫步，仔細挑選今晚的餐廳。福森是個數百年歷史的小鎮，但外貌依舊，石板路的巷道大多是徒步區，藏著各式餐廳、咖啡屋與個性小店。

黃昏的小街飄散著一股香濃的起士味，讓人頓時幸福感油然而生，最後我挑選了一家掛有魚招牌的餐廳。餐廳是整棟木造的房子，幽暗的內部，顯現年代的古舊，但暗得幾乎讓我看

不清菜單。我點了一道本地的名菜：杏片燉鱒魚，再搭配一杯白酒。鱒魚是流經本地的雷希河上所產的，此刻舒伯特悅耳的鱒魚五重奏彷彿在我耳畔響起。

餐後回民宿路上，微醺的感覺讓我的腳步稍感沈重，在石板路發出喀喀的聲響。我想，四百年前福森的製琴師，一定也曾在酒後沿著這街道這樣走過。

第二天，我按地圖找到聖芒格修道院，我知修道院內有座製琴博物館，但修道院門外卻沒有掛出博物館的招牌，我想遊客一定不容易找到這座製琴博物館。我走進古老幽暗的走道，

參觀各式古老提琴，及提琴製造程序的展示，博物館古舊的氣氛，正好顯現當初提琴製造在福森的悠久歷史。

這座雄偉的聖芒格修道院至少有六百年歷史，因莊嚴的崇聖禮拜，曾組織甚具規模的弦樂團及聖歌隊，修道院長期向製琴師訂購樂器，使福森的製琴業得以發展。

最令人觸目驚心的是修道院地下室「死亡之舞」的壁畫，是由畫家希貝勒於十七世紀初所畫，據說是巴伐利亞最古老的死亡之舞圖畫。自歐洲發生瘟疫後，人們有感於生命的卑微與死亡的不可迴避，在中歐地區流行創作「死亡之舞」，分別畫出王公貴族、販夫走卒與死神共舞的主題。

畫中死神輕聲低吟著：

「無論你是否答應，與我共舞已成注定。」

死神一視同仁，無論尊卑都不免一死，人們畫這些圖代表向死神的臣服，也表達生命的卑微與無常。

歐洲的瘟疫、三十年戰爭及修道院的式微，使福森的製琴業轉趨沒落，最後又受米騰瓦提琴工業化發展的競爭，但福森的提琴卻始終堅持以手工製造，終使福森的提琴工藝從此一蹶不振。

🎵 提琴之鄉泰興

　　世界上可稱之為提琴鄉鎮的地方，最有名的是義大利的克雷蒙納，四百多年來歷久不衰，小城內有數十家傳統的個人工作坊，出過阿瑪蒂、史特拉底瓦里及瓜奈里等製琴大師。十八、十九世紀時德國的米騰瓦及法國的密爾古也曾形成提琴村鎮，並形成工業化大量生產的型態，但到了二十世紀中，密爾古及米騰瓦的提琴製造就已沒落，如今徒留歷史遺跡與博物館，當年製琴盛況在提琴家間口耳相傳，但無法親眼看到它的實景。現在要見識提琴村鎮，只有到中國來。

　　早就聽說中國有提琴村，這趟大陸行，最大的目的是拜訪中國的提琴之鄉。所謂提琴村，是一個村鎮裡提琴工廠眾多，家家戶戶都從事製琴行業，製琴成為村鎮產業特色。要尋找中國的提琴村不難，參觀一趟上海樂器展即可略知一二。上海樂器展參展的提琴廠商有三百多家，尚有不少在場外路邊擺臨時攤的，我發現這些商家集中來自北京的平谷、江蘇的泰興、蘇州的渭塘及廣州，可見得這些地方都是中國的提琴村鎮，我決定就近拜訪江蘇的泰興。

　　為了前往這個蘇北的提琴村鎮，可謂千辛萬苦。我一大早從上海旅館出發，首先在車站就被黃牛騙了八百元臺幣，好不容易搭上了巴士，汽車往北走，路過江陰，跨越長江大橋，這裡曾是國共大戰之地，橋口立有解放紀念碑。巴士車上有人吸煙、有人暈車嘔吐、有人心臟病發，被抬下高速公路邊急救，一路上波折不斷。車行四小時，也未曾停車給人休息方便，這些大陸人真是耐磨耐操。幸好我整天未進食，所以尿不急。如此像逃難似的終於狼狽地到達泰興市，抵達目的地，已是日落時分。

　　在泰興已約好某製琴廠的小仇，是我在上海樂器展剛認識的。他帶我到他的提琴工廠參觀。這座廠房看來趣味盎然，前身是民國初年的小學校，標準的當代學校格局，足供保留當古蹟，小小的教室正好當各製琴部門的隔間，破損不堪的工作檯，也是民國初年所留下來的桌子。

　　中國的提琴都是手工做的，連各種工具與夾具都是克難自製，真佩服這些人的智慧與巧思。廠內唯一的機器是一臺煮飯用的電鍋，用來煮牛皮膠。有個房間擺了幾支仿製的史特拉底瓦里鑲嵌琴，以象牙、黑檀木及貝殼鑲嵌提琴當裝飾；提琴鑲嵌技術在歐洲幾乎已經失傳，卻被中國人發揚光大，大量模

仿製作。這工廠的師傅，都來自附近的農民，很難想像他們以務農為主，製琴為副。他們農忙時紛紛向工廠請假回家下田，做一把琴的意義跟做一把鋤頭一樣，是一種可以謀生賣錢的勞務。這些農夫的手藝如此精巧，卻不以藝術家自居，他們不講究製琴傳統，也不談創作風格，誠意地接受客戶的批評。而歐美製琴師們多以專業藝術家或製琴大師自居，甚至傲慢地自以為是，客戶在大師面前必須恭恭敬敬。

　　工作室內外堆滿了木材。小仇：

　　「這些木料來自全中國，從西藏到東北都有，也有歐洲羅馬尼亞進口，世界最好的楓木，用來製造高檔的琴。這些木料是我

全部的財產，我一有錢就買進木料儲存，如今樹木愈砍愈少，價錢也愈來愈貴。我甚至還收集老屋的樑柱，那可更珍貴了。」

晚上，小仇很熱心地帶我去見他朋友，一個提琴油漆代工的工作坊，滿屋子的白琴，都是人家送來請他上漆的。最後又去拜訪他岳父母，三年前從國營製琴廠退休，在家當製琴個體戶。老人家親切地留我們吃晚餐，我忘了吃些什麼菜，但飯後圍爐烤銀杏甚為有趣，令人印象深刻。泰興自古是銀杏之鄉，戶外月光下原來都是銀杏樹。離開時，小仇提了五斤銀杏給我，說是地上撿的。

在泰興有二百二十家提琴生產企業，三萬多名提琴從業人員。真正創造泰興為世界最大提琴城鎮的是鳳靈樂器，這個廠每年生產二十八萬把提琴，九成外銷八十個國家。鳳靈樂器廠原本是代上海提琴廠雕製琴頭的一個人民公社，廠長李書手藝精巧又具管理能力，他抓住改革開放的契機，使這個公社廠日益壯大。

李書是個傳奇人物，樂善好施為人大方。泰興的提琴廠或小型工作坊，大多與鳳靈有關。過去的員工想要創業，前來央求資助，他也樂於幫忙，將低檔產品讓他們做。農民們白天務

農，晚上製琴，創造了不可思議的低價琴。

　　鳳靈成功的要素歸功於品質控制，其軍事化管理工作是很艱辛的。工人六點鐘上班，李書四點就到廠裡，上班後先做早操、喊口號宣誓，然後一直工作到晚上十點。

製琴大師畢索洛蒂（F. Bissolotti）

　　臺灣製琴界都知道，現世最有名的製琴家是義大利克雷蒙納的莫納西與畢索洛蒂。有人說，在日本，畢索洛蒂的價碼高於莫納西，但在中國，莫納西的名氣卻高於畢索洛蒂。

　　我是先用電子郵件向畢索洛蒂訂購提琴的，經同意訂購後，再飛義大利專程登門拜訪。畢索洛蒂的工作室在克雷蒙納的一處住宅區，我按著地圖找去。克雷蒙納可真寧靜，只要一離開商業街道，就聽不到聲響，也看不到人影。克雷蒙納的主要建築物造於十四世紀，六、七百年來好像都沒什麼變。曲曲折折的巷道與空蕩蕩的住宅區，真令人懷疑，這些建築物有沒有人居住，甚至懷疑這個城市有多少人口。好不容易遇上一位媽咪亞，她指點我畢索洛蒂工作室的走法。

　　一進入畢索洛蒂工作室，我即為其玄關的氣派所震懾，牆上掛的是畢索洛蒂的木雕，連天花板也是他的雕刻圖案拼板，顯然他不僅手藝精巧，而且極富藝術修養。牆邊還有鑽床、線鋸機及切木機等大型機器，工作桌是西洋式的，附有兩個手動夾具，工作室有些幽暗，僅有桌上的檯燈泛出黃光。他的工作

室與別人的工作室相比，像是一棟堂皇的宮殿，寬敞的大廳可容納他自己、三個兒子及三位實習生一同工作。

畢索洛蒂拿出為我挑選的木料給我看。

我問：「多少年份的？」

「三〇年的！」

我聽了詫舌，據我所知，三〇年份的木料本身就價值不菲。

畢索洛蒂的個子不高，留個落腮大鬍子，雖年已八十，且長期的勞力工作，不過體力與精神甚佳，每天仍可工作八小時以上。他所製造的提琴極為精美。畢索洛蒂及兒子都很親切，可讓客人隨意拍照，甚至近距離的特寫鏡頭。

地下室是油漆間，廚櫃內擺滿了各種漆料，瓶罐在微亮的光線下閃閃發光。漆料也要講究年份，多的是長達三十年的老漆料。在漆室工作的是麗莎小姐，她已在此工作多年，甚為親切，樂於回答各種提琴油漆的祕密。

　　畢索洛蒂是個勤奮的傳統製琴家族，他帶著三個兒子一起工作，正如古代傳統的義大利家庭，全家工作與生活緊密連在一起，想不到這年頭還有那麼傳統的家族。由於畢索洛蒂只會講義大利語，所以對外聯絡都由大兒子馬可接洽，馬可還是位哲學博士呢！但仍然跟著父親與兄弟工作。他們工作都很勤奮，即使工作室內都是自己家人，但就像忠實的公務員一樣，遵守上下班時間，工作時專心一致，啞然無聲。

　　我向馬可說：「臺灣有許多音樂家使用你們的琴，很多人收藏你們的琴，歡迎來臺灣玩。」

　　馬可無奈地說：「我有太太、孩子，沒時間出國旅行。」

　　真的，據工作室的王婷婷告訴我說，他們一直在工作，很少休假旅遊的。王婷婷是在畢索洛蒂工作室實習的臺灣留學生，她從小就愛上提琴製造，先到北京音樂學院學製琴，然後進入克雷蒙納的國際製琴學校就讀，製琴學校第五年要校外實習，她很幸運得以進入畢索洛蒂工作室實習，製琴界的師承關係是很重要的，這對於她將來的前途發展甚有幫助。

　　畢索洛蒂一九二九年生於克雷蒙納省的小鎮索萊西納。他原本從事木雕和鑲嵌藝術，因為對於音樂與小提琴演奏的興趣，

進入了克雷蒙納國際製琴學校。次年他認識了鼎鼎大名的沙科尼（Simone Sacconi），並拜他為師。沙科尼是旅居美國的義大利製琴與修琴大師，也是最有名的史特拉底瓦里的專家，他每年回克雷蒙納做研究與講學。畢索洛蒂因協助沙科尼整理史特拉底瓦里博物館，使他更深入克雷蒙納古典製琴工法與史特拉底瓦里製琴的精神。

　　畢索洛蒂在克雷蒙納國際製琴學校任教了二十二年直至退休，他一生致力於推動傳統的製琴工法，也就是內模法，那也就是從前史特拉底瓦里、阿瑪蒂及瓜奈里等大師一脈相承的製琴程序。基本上，義大利提琴的形狀是根據內模板而做成，有別於法國所發展的外模法。畢索洛蒂是克雷蒙納古典製琴學派的代表，克雷蒙納製琴業復興的先趨之一，是唯古典主義者，堅持古典製琴法，嚴格遵循克雷蒙納古典學派的所有特徵，他認為外模法辱沒了義大利傳統。由於現代歐洲的崇古主義，內模法具有經典性，使畢索洛蒂具有更大的宣傳性和吸引力。

　　畢索洛蒂的提琴作品相當精確，稜角與線條分明不含糊，各條曲線無可挑剔，弧線極其流暢，各個面都絲毫不苟，面漆完美均勻，找不到任何瑕疵。他嚴謹的行事與風格，給他帶來極高的聲譽。

🎵 製琴大師莫納西（G. B. Morassi）

　　第一次克雷蒙納的提琴之旅，住在亞斯托雷亞旅館，這是臺灣遊客口耳相傳的一家旅館，位在老市區中心，交通便利又平價，旅館大廳即豎立著一支小提琴，似乎宣示著提琴之城的形像。

　　我一早步出克雷蒙納的旅館，清朗的天空下，和煦的陽光在廣場上灑落一地，上班的人三三兩兩地路過，但仍然相當寧靜，沒有汽車與摩托車的呼嘯吵雜，頂多是腳踏車的細碎聲響。由於時間尚早，所有商店與博物館都尚未開門，我於是先逛到隔巷的莫納西工作室，原本只是想先確認一下地點，想不到他的提琴藝術商店門已開，於是我從容入內參觀。莫納西除了製琴工作室外，還擁有這家製琴器材店，是克雷蒙納少數的製琴器材供應

商，大部分的克雷蒙納的製琴家都會到這兒採購用品。一座長玻璃櫃裡整齊地擺了各種工具如小刨刀、鑿刀、銼刀、量器、夾具……等等，提琴零件如松香、弦栓、琴弦、指板、拉弦板及微調器等，甚至還有令人注目的提琴設計圖，那是莫納西自己繪製的。牆上貼滿了各式名琴海報，整個店面琳瑯滿目。在此照顧店面的老闆娘，就是莫納西太太。

　　莫納西本人就在隔壁的工作室製琴，濃密灰色的頭髮與削瘦的面孔是他的特徵。他的工作桌擺在鄰巷的落地窗，從外頭就可以看到他勤奮不懈的工作身影。他的動作是如此的和諧與嫻熟，木屑紛飛如雨，使人想起米開蘭基羅。他的提琴作品風格是奔放的，沒有任何死板與做作的地方，面漆可能不均勻，左右也許不對稱，但柔中帶有剛強。他每天上午八點準時開工，下午五時準時打烊回家，雖然年過七十，仍然努力工作，數十年如一日。

　　工作室充滿著木頭味，一旁就堆著提琴木料，主要是雲杉的面板、楓木的背板、楓木的琴頸等。據說莫納西在阿爾卑斯南麓，擁有整片廣植雲杉的林地，這些雲杉面板是他自己林地的產品。他的木料尚稱便宜，於是我蹲在地面細細挑選，但行李箱空間有限，我也只能購買一份。

　　莫納西本人甚為親切，一見到我即熱情地招呼握手，用流利的英語說，他過去曾來過臺灣演講，有好幾個臺灣朋友與學生。此時上午十點，正好是他的咖啡時間，邀我一起去喝咖啡。我們走到街道上的一家咖啡店，坐在高腳椅上啜飲一杯香醇的義大利濃縮咖啡，約十分鐘，我們就起身回工作室，莫納西又坐回他的工作桌，若無其事聚精會神地挖他的面板。臨走時，他還送我好幾張精美的名琴海報。

　　莫納西工作室的樓上也是工作室，好幾位東方年輕徒弟在此學習，看不出是日本、韓國或中國人。他一向很照顧東方學生，接收製琴學校例行的實習，學生學成回國後，以莫納西徒弟的身分，大多能成為製修琴界的重要份子。東方學生尊師重道，特別尊崇恩師莫納西的製琴技能，大力推升莫納西在國際上的地位。魚幫水，水幫魚，這也是莫納西成功之處。

　　二〇〇九年我第四度訪克雷蒙納時，原本要去訂購莫納西的提琴，但拜訪未遇。自莫納西夫人逝世後，莫納西又年過七十五，體力已大不如前，不一定天天都上工，要訂

購他的琴更不容易了。最清楚情勢的是樂器公司，往年他們常向莫納西訂琴，二〇一〇年獲得一把莫納西的中提琴後，就把它列為非賣品了。

莫納西一九三四年生於義大利北部阿爾卑斯山下的切達奇斯村，家族經營木材廠，從小就與木材為伍。他中學時就讀木工科，老師欣賞他的木雕技藝，鼓勵他從事提琴製造。後來他得到省農工部的獎學金，進入克雷蒙納的國際製琴學校進修，畢業後擔任製琴學校的實作教師，在這期間曾多次得到製琴比賽的金牌獎。莫納西不僅參與製琴與教學，還從事製琴理論的研究，屢屢在期刊上發表論文，可謂智慧型的製琴家，如今克雷蒙納製琴學校的教師大多是他的學生。

莫納西的特殊製琴技術是使用法國製琴法的外模法，有別於古典傳統的內模法。他認為時代變了，木料與材料都不同，追求兩百年前的那些老方法毫無意義，製琴技術要持續進步，不必擬古。外模法的方便即是時代的發展，使製琴的速度快而且精確，變異較少，也因其效率性，深受提琴工廠的喜愛。

國家圖書館出版品預行編目（CIP）資料

提琴工作室裡的樂章 / 莊仲平著. -- 3版. -- 新北市
: 高談文化, 2020.12
　　面；　公分
ISBN 978-986-98297-8-6(平裝)

1.小提琴 2.文集

916.107　　　　　　　　　　　　　　109011517

What's Music

提琴工作室裡的樂章

publication
作　　者：莊仲平
插　　圖：莊仲平
封面設計：奧樂奇國際有限公司
總 編 輯：許汝紘
編　　輯：孫中文
總　　監：黃可家
發　　行：許麗雪
出版公司：高談文化出版事業有限公司
地　　址：新北市汐止區新台五路一段 99 號 15 樓之 5
電　　話：+886-2-2697-1391
傳　　真：+886-2-3393-0564
官方網站：www.cultuspeak.com.tw
客服信箱：service@cultuspeak.com
投稿信箱：news@cultuspeak.com
總 經 銷：聯合發行股份有限公司
香港經銷商：香港聯合書刊物流有限公司

2020 年 12 月 3 版
定價：新台幣 380 元

更多書籍介紹、活動訊息，請上網輸入關鍵字 高談書店 搜尋